INVENTAIRE
V 15968

15968

PRÉFACE.

Le but de ces modèles est d'exposer, dans un nouveau plan et en un seul et même ouvrage, tous les genres de dessin, d'après les meilleurs principes usités, au moyen du dessin à la plume.

Cette manière de dessiner peut non-seulement être apprise en très-peu de temps, mais encore être imitée par chaque amateur de dessin avec beaucoup de facilité et même sans le secours d'un maître. Comme il n'existe point de modèle qui réunisse tous les genres de dessin, je me suis proposé par cette méthode de combler cette lacune.

Encouragé par le bon accueil qui a été fait aux quelques planches de ma première édition, j'ai cherché à compléter et à augmenter cette seconde édition, afin d'offrir aux élèves lithographes, aux personnes chargées de l'instruction de la jeunesse et aux amateurs du dessin, un cours complet dans lequel ils trouveront tous les genres possibles, avantage que l'on n'a pu se procurer jusqu'à présent, qu'en faisant l'acquisition de divers ouvrages épars et souvent très-dispendieux.

Léonard de Vinci, le grand peintre, architecte et poëte en même temps, dit, dans son *Traité de la peinture*, qu'un dessinateur doit chercher à devenir universel dans son art et ne pas se borner à un seul et même genre, afin de pouvoir représenter non-seulement tout ce que Dieu a créé dans le ciel et sur la terre, mais aussi toutes les productions imaginables de l'homme.

Cependant dans les écoles de dessin même, l'on ne démontre et l'on n'enseigne que fort rarement tous les genres de dessin. De même dans les établissements lithographiques, où sont rares les moments que l'on peut consacrer sérieusement aux progrès des élèves, l'on n'emploie guère le temps à leur démontrer les principes qu'ils seraient dans le cas de devoir bien connaître, et la plupart du temps ils sont abandonnés à leurs propres forces et sans modèles définitifs. De cette manière ces jeunes gens acquièrent ordinairement

plus de pratique que de théorie, quoiqu'il soit constant que la pratique doive être précédée par la théorie, puisqu'elle n'est que l'application de la théorie même.

Le présent ouvrage de dessin et celui des écritures, qui en sera le pendant, formeront un cours complet du jeune lithographe.

Les personnes chargées de l'instruction de la jeunesse, trouveront dans ces modèles, outre les principes de tous les genres de dessin, quelques dessins d'application, variés et intéressants, pour leurs élèves de distinction.

Peut-être y aura-t-il aussi des amateurs qui, ayant étudié quelques bons principes du dessin, ne dédaigneront pas cet ouvrage, car ils y trouveront un traité du dessin à la plume, qui n'existait pas jusqu'à présent. Ce genre de dessin, d'une certaine nécessité à toutes les classes de la société, devient facile à tout le monde, car il peut être exécuté à l'encre et sur du papier ordinaire, avec aussi peu d'embarras que si l'on écrivait n'ayant pas besoin de tout cet appareil qui exige le dessin au crayon noir.

En voulant réunir l'utile et le facile à un prix peu élevé, j'ai dû me renfermer dans les bornes que je me suis prescrites, en exposant les divers genres de dessin en douze livraisons, dont chacune se compose de six planches avec texte, mais qui ne laisseront néanmoins rien à désirer sous le rapport du complet et de l'exactitude.

Dans l'art du dessin, comme dans tout autre art, pour ne point se décourager par les difficultés que l'on rencontre, il est nécessaire d'adopter une méthode simple et facile, qui contienne des principes sûrs, qui en montre l'application et indique la route à suivre dans les premiers exercices.

Les premiers principes une fois bien étudiés et exercés, il sera facile de parvenir à faire de bons dessins, en copiant toutes sortes de dessins ou bien des modèles en relief, mais toujours d'après de bons modèles, d'abord simples et faciles, puis de plus compliqués, et par cette marche on ne tardera pas à être en état de pouvoir exécuter tout ce qui peut se présenter à nos yeux, soit d'après des modèles soit d'après nature.

Heureux si j'ai pu être utile aux jeunes artistes lithographes, aux personnes chargées de l'éducation de la jeunesse et aux amateurs, en leur dédiant cette collection de modèles divers, travail que je médite depuis une quinzaine d'années dans mes loisirs et que je les prie de recevoir comme une preuve de mon dévoûment désintéressé.

NOTICES

SUR L'ART DU DESSIN, SON ORIGINE ET SON UTILITÉ.

L'origine de l'art du dessin se perd dans la nuit des temps, puisqu'il fut déjà créé dès les premiers siècles du monde. Il est même permis de croire, que c'est Dieu lui-même qui en a donné la première idée aux hommes.

L'invention de cet art s'explique du reste facilement par le goût naturel de l'homme pour l'imitation. Il fut cultivé de tout temps dans l'Inde et chez d'autres peuples anciens ; c'est principalement en Égypte qu'il fut d'abord perfectionné, mais seulement d'une manière grave, raide, peu expressive et bornée à très-peu de lignes. Chez les Grecs il acquit ensuite la justesse, la beauté et l'élégance. C'est Dédale, 1400 ans avant l'ère nouvelle, qui a été le chef d'une première école.

Phidias, sculpteur d'Athènes, l'an 448 avant notre ère, avait fait des études particulières de tout ce qui a rapport à l'art du dessin. On le chargea de faire la Minerve qu'on plaça dans le célèbre temple du Parthénon; son Jupiter olympien fut encore plus admiré. Les chevaux de Monte-Cavallo à Rome, qu'on dit être aussi de lui et dont il existe tant de copies, font l'admiration des connaisseurs. Il en est de même de ceux du Capitole, qu'on attribue à un autre artiste grec. La Vénus de Médicis, le Gladiateur, l'Apollon du Belvédère, le Laocoon, la chèvre Amalthée, sont autant de témoignages du génie des sculpteurs de la Grèce.

Polyclète du Péloponèse, qui vivait 432 ans avant l'ère chrétienne, passait parmi les anciens pour avoir porté l'art à sa perfection. Il avait composé une statue qui représentait un garde du roi de Perse, où toutes les proportions du corps humain étaient si heureusement observées, qu'on venait la consulter de toute part, comme le plus parfait modèle, ce qui la fit appeler par tous les connaisseurs : *la Règle*.

Il fut encore surpassé par Praxitèle, qui vivait vers l'an 336 avant Jésus-Christ, et qui éleva l'art au plus haut degré de perfectionnement. Tous ses ouvrages étaient, dit-on, d'une si grande beauté, qu'on ne savait auquel donner la préférence.

L'art du dessin se soutint sous Alexandre par les travaux et les inspirations des Lysippe et des Appelle ; mais après cet éclat de perfectionnement, cet art commença à décliner et il s'éclipsa totalement avec la chute de la Grèce.

L'art des Romains se manifesta avec des formes mâles, arrondies, mais dépourvues de cette vie qui, chez les Grecs, animait la toile et la pierre au point de les rendre, ce semble, plus vivantes même que les êtres qu'elles représentaient.

Pendant le moyen âge, cet art dégénéré conserva cependant encore quelques traditions, qui ne laissent pas que d'avoir leurs grâces.

Ce fut au 16ᵐᵉ siècle que le feu sacré pour l'art se ralluma en Italie. Michel-Ange montra une hardiesse, une vigueur jusqu'alors inconnues dans l'art du dessin.

Il fut grand dans son génie, mais en même temps sauvage et parfois même bizarre, comme il est facile de le juger d'après les traits de sa physionomie. Il était d'une humeur querelleuse et satirique, ce qui remplit sa vie d'amertume.

Léonard de Vinci, son contemporain au contraire, avec sa belle tête si bien caractérisée, dont le dessin est si gracieux et si fini, porta au plus haut degré la science des lignes.

L'ÉCOLE ROMAINE qui florissait en même temps, acquit le plus de célébrité. C'est Raphaël, à la tête d'ange, qui en fut le chef. Il était sublime et admirable dans le dessin ; son trait est tracé avec une précision et une pureté étonnantes. Tous ses chefs-d'œuvre sont empreints de cette noblesse qui élève, et de cette expression qui ravit tous les sentiments de l'âme. On ne lui reproche que ses contours souvent trop arrondis dans le dessin des chaires, ce qui provenait sans doute

de la mollesse de sa vie. Il mourut en 1520, à l'âge de 37 ans, le même jour qu'il était né (un Vendredi-Saint).

L'ÉCOLE LOMBARDE avait de la grâce, mais manqua de caractère et de vérité dans le dessin.

L'ÉCOLE FLAMANDE, n'avait pas un dessin correct et c'est à d'autres qualités qu'elle doit sa célébrité.

L'ÉCOLE FRANÇAISE, qui ne datequede du commencement du siècle de Louis XIV, eut Lesueur, qui se fit remarquer par la pureté et la finesse de son dessin de tête. Avant lui, l'art du dessin fut généralement sans caractère, mais rond et peu étudié.

POUSSIN est considéré comme le Raphaël de la France; il naquit en Normandie en 1594, d'une famille noble, mais très-pauvre. Il alla à Rome pour s'instruire dans l'art de la peinture; son dessin avait beaucoup de caractère, et ses compositions sont sages et en même temps pleines de noblesse.

JOUVENET eut un dessin vrai et bien prononcé; après lui l'art du dessin devint maniéré, mesquin et tortillé, pendant le siècle de Louis XV.

DAVID sut imprimer un nouvel essor à l'école française, en remontant aux sources pures de l'antiquité. Pendant son temps le dessin redevint à la fois savant et simple, beau, noble et naturel.

GÉRICAULT entra le premier dans le système d'abandonner l'antiquité et de prendre pour guide la nature seule. Il eut un dessin hardi et plein de verve, mais il manqua de caractère.

Ce fut donc à cette époque que le mauvais goût menaça l'école française d'une prompte décadence; mais heureusement on est devenu moins exclusif de part et d'autre en revenant à une étude plus consciencieuse.

Néanmoins le dessin qui, pour l'ordinaire, imite maintenant le genre *renaissance*, a perdu une partie de sa savante correction.

L'art du dessin, enfin, qui a toujours exercé une grande influence sur les productions industrielles et mécaniques, a introduit dans ces *derniers temps le goût gothique*.

Sous le titre de *l'art du dessin*, l'on comprend les arts libéraux dont le dessin est la base, et qui sont : la peinture, la sculpture, la gravure, la lithographie et l'architecture.

La science du dessin est utile à toutes les professions; elle sert à développer le goût et est en même temps une source d'études utiles et d'occupations agréables; elle devra par conséquent être regardée comme une des parties essentielles de l'éducation pour toutes les classes de la société. Aussi peut-on conclure qu'après l'art d'écrire, qui n'est qu'un dérivé de l'art du dessin, le plus noble de tous, c'est ce dernier, tant pour les nombreux avantages qu'ils procure aux hommes, que par son application à presque toutes les sciences humaines, telles que l'histoire, la *géographie*, l'astronomie, la médecine, la botanique, etc., qui ne pourraient, pour ainsi dire, pas se passer de cet art, pour donner des idées nettes des différentes matières qu'elles ont à traiter.

L'art du dessin peut être regardé comme une science, qui dirige les opérations de la main pour imiter toutes les formes de la nature, droites, brisées ou rondes, et même pour en donner à des objets qui en paraissent le moins susceptibles.

Cet art ne s'acquiert que par l'étude de la théorie et une longue pratique d'exercices. C'est pour répondre à ce besoin que cette publication a été entreprise. L'on pourra facilement se convaincre, qu'en suivant la marche de ces modèles, en étudiant et exerçant les différents genres qui y sont contenus, et dont chacun dépend de celui qui précède, l'on arrivera graduellement et sans difficulté aux dessins les plus variés, que tout dessinateur doit connaître, afin de pouvoir exécuter *quelque dessin que ce soit*.

Pour abréger et faciliter le travail du *dessin au trait*, divers ingénieurs ont inventé des instruments propres à procurer mécaniquement un tracé exact des objets, mais la plupart de ces instruments sont aujourd'hui presqu'entièrement abandonnés, vu que leur emploi n'est que difficilement admis par les artistes qui s'asservissent généralement avec peine à des moyens mécaniques, si ce n'est pour obtenir l'exactitude graphique des objets à diminuer ou à augmenter. Tels sont : 1° la *chambre-obscure* et la *chambre-claire*, qui sont le plus en usage, et dont la première a donné l'heureuse idée à la guerre de la belle et sublime invention dite Daguerréotype, par laquelle il est parvenu à fixer les objets réfléchis sur une

plaque préparée à l'iode. Aujourd'hui l'on a remplacé cette plaque avec avantage par un carton préparé, sur lequel on peut obtenir, avec de plus grandes dimensions, toutes sortes de sujets possibles, et que l'on nomme *photographie*.

2º *Le Diagraphe de Gavard*, avec lequel on obtient une délinéation avec tous les détails aussi complets qu'on puisse le désirer, et même avec réduction, si on le veut.

3º *L'Agathographe, par M. Symion*, qui est du même système que le précédent, mais simplifié et par conséquent à un prix moins élevé.

4º *Le Sigmographe*, par M. Bunel, qui est parvenu à donner à son instrument les avantages du diagraphe, tout en le rendant plus portatif et à un prix bien moindre.

Outre ces principaux instruments, on pourra citer encore le panotrace, *qui donne les points principaux d'un tracé*.

Sous le rapport matériel, on distingue plusieurs manières de dessiner à la main.

LE DESSIN A LA PLUME. Cette manière de dessiner est la plus ancienne et la plus utile qui ait été pratiquée. C'est aussi celle que nous enseignons par tous les différents genres de dessin contenus dans nos planches.

La plume et l'encre ont été très-habituellement employés par bien des artistes dans leurs dessins. Déjà aux XIII^e et XIV^e siècles, le Vénitien Girolamo Boco, le peintre anglais Gillard, le Génois Sinibaldo de Lurza, l'Italien Alumno et tant d'autres copiaient à la plume avec tant d'adresse les estampes des plus grands maîtres, que les plus habiles connaisseurs mêmes se prenaient pour des gravures. Pour parvenir à bien dessiner à la plume, il faut beaucoup d'exercice et de hardiesse de la main.

Le dessin topographique à la plume devient très-utile, si le dessinateur a acquis une certaine habitude et assez d'habileté pour l'exécuter.

On peut se servir de plumes ordinaires d'oie ou de plumes métalliques avec l'encre de Chine ou *l'encre ordinaire* un peu épaisse.

DESSIN A LA PLUME LITHOGRAPHIQUE SUR PIERRE. Le dessinateur qui aura acquis assez de pratique pour le dessin à la plume sur papier, pourra facilement, après quelques essais, exécuter sur pierre cette manière de dessiner, qui procure l'avantage d'obtenir un très-grand nombre d'exemplaires de son travail au moyen de la presse lithographique. La seule difficulté est alors la taille de la plume, qui se pratique au moyen de petits ciseaux, vu que ce sont de petites lames d'acier très-fines, que l'on arrondit d'abord légèrement au moyen d'un poinçon rond, en appliquant la lame d'acier soit sur un morceau de cuir de semelle soit sur du bois. Avec ces plumes bien taillées on peut arriver à faire des dessins de tous genres imitant parfaitement la gravure sur bois ou la taille-douce même, et qui demande bien moins de temps pour l'exécution que la plume lithographique consiste en ce qu'elle ait la fente bien droite, d'une longueur de deux millimètres et que les deux becs soient parfaitement égaux sans se toucher ni s'écarter.

DESSIN AU CRAYON MINE DE PLOMB. C'est la manière de dessiner la plus commode pour faire des esquisses ou des dessins d'après nature.

Les bons crayons contribuent naturellement beaucoup à dessiner facilement et avec réussite. La bonne qualité de ces sortes de crayons consiste à être tendres, d'un grain fin et serré et qui ne se casse pas facilement. Pour empêcher que ces dessins ne s'effacent, il suffit d'y verser un mélange d'eau et de lait en parties égales, ce qui fait disparaître aussi en même temps le luisant que le crayon mine de plomb produit ordinairement dans les parties foncées.

DESSIN AU CRAYON NOIR. Les crayons noirs dits *contés*, sont les plus usités pour cette manière de dessiner. Ils ont l'inconvénient de beaucoup noircir les mains en les taillant et les dessins s'effacent facilement. On peut cependant remédier à ce dernier inconvénient en employant le même moyen que pour les dessins à la mine de plomb, mais en se servant uniquement de l'eau claire.

DESSIN AU CRAYON LITHOGRAPHIQUE. Pour ce dessin on se sert de crayons imitant les crayons contés, mais d'une substance bien plus tendre étant composés de matières grasses, ce qui fait qu'ils se cassent et s'usent infiniment plus que ces derniers. Ils ont l'avantage comme la plume lithographique de pouvoir fournir au dessinateur un certain nombre

d'exemplaires de son travail. Les personnes qui dessinent bien sur papier, obtiendront avec un peu de soin et de pratique des résultats satisfaisants. Pourtant l'on est facilement trompé par la teinte grise de la pierre et par le sens inverse du dessin quand il se trouve sur le papier ; ce qui produit souvent un tout autre effet que sur pierre.

DESSIN AU CRAYON PASTEL. Ce sont des crayons très-tendres de toutes les couleurs, au moyen desquels on peut exécuter un dessin ressemblant assez à la peinture. Ce genre de dessin-peinture était très en vogue pendant le siècle dernier, puis il avait été délaissé pour la peinture à l'huile et l'aquarelle ; mais aujourd'hui il a repris quelque faveur parmi les artistes et amateurs.

DESSIN À L'ESTAMPE. L'estampe représente une espèce de crayon artificiel formé par un petit rouleau de papier ou de peau de mouton, et dont le bout est trempé dans une poudre appelée *crayon à sauce*, que l'on frotte sur le papier pour produire des ombres plus ou moins fortes et sur lesquelles on peut ensuite revenir avec le crayon noir pour donner plus de vigueur.

DESSIN AU LAVIS. Cette manière de dessiner est très-expéditive quand on ne veut faire qu'un croquis pour trouver les effets d'ombres. Elle est très-souvent employée par les peintres et les graveurs pour faire des esquisses. Les contours d'un dessin étant arrêtés au crayon mine de plomb ou à la plume, on y place les ombres avec une eau plus ou moins teintée d'encre de Chine, de bistre ou de sépia et que l'on applique avec un pinceau, en commençant par les teintes les plus claires.

La plus belle collection de dessins de tous les genres possibles est celle que l'on conserve à Paris, au musée du Louvre. Cette fameuse collection, composée d'environ 30,000 pièces de toutes les écoles, est d'un haut intérêt pour les artistes ; car ces dessins, servent à faire connaître le génie, le style et les différents caractères de chacun.

Ces dessins d'ailleurs recherchés et souvent préférés aux estampes, sont le plus souvent les originaux qui ont servi, soit aux élèves d'un artiste en renom, pour peindre des tableaux auxquels celui-ci n'a fait que mettre la dernière main pour les retoucher ou pour les achever, soit aux artistes mêmes avant d'entreprendre leurs tableaux en peinture ou en gravure.

Sous le rapport de l'exécution on emploie différents moyens suivant l'importance du dessin que l'on se propose.

ÉTUDES. Ce sont des parties d'un tout, des fragments d'après nature que l'on a l'intention d'étudier particulièrement et que l'on peut employer par occasion dans une composition quelconque.

CROQUIS OU ESQUISSES. Ce sont les premières pensées, le premier jet de l'imagination, que la main ne fait que mettre en masse sur le papier par des traits légers, prompts et hardis.

Il y a plus de talents à faire un bon croquis ou une bonne esquisse, qu'à exécuter un dessin fini. Aussi faut-il d'abord savoir dessiner correctement pour bien faire une bonne esquisse de quelque objet que ce soit.

DESSIN ARRÊTÉ. C'est un dessin exécuté par un trait pur et bien arrêté dans toutes ses parties. Cela se dit plus particulièrement d'un dessin au trait, car, en parlant d'un dessin ombré, on dira plutôt dessin fini, terminé ou achevé.

ÉPURE. On appelle ainsi en architecture un dessin de quelque partie d'un édifice qu'on trace dans les dimensions que doivent avoir ces parties, afin de prendre ensuite les mesures nécessaires pour la construction. Par extension on appelle également épure les dessins en petit, propres à donner une idée des épures en grand.

DESSIN LINÉAIRE (dessin au trait). C'est la science du dessin réduite au tracé des traits, des contours des corps et de leurs parties, sans le secours des ombres.

Les différentes formes des sujets inventés ou existants dans la nature dépendent essentiellement du mouvement des lignes horizontales, perpendiculaires ou verticales, obliques, droites ou courbes ; il faut donc de suite se familiariser avec les procédés linéaires, lorsqu'on commence à s'appliquer à l'art du dessin.

Gérard de Lairesse dit à ce sujet, dans son grand ouvrage de peinture, que c'est uniquement par le dessin linéaire et géométrique que nous apprenons à connaître la longueur et

la largeur des corps, ce qui est à faire horizontalement ou perpendiculairement, droit, oblique ou courbe, rond, oval, carré, pentagonal, sexagonal, cintré, concave ou convexe, en un mot les figures de toutes les formes imaginables ; et, comme il n'existe aucun corps qui n'ait une de ces formes, il est nécessaire d'en instruire les jeunes gens qui veulent s'adonner au dessin ou à la peinture, et même les y arrêter jusqu'à ce qu'ils s'en soient pénétrés.

En effet, les lignes sont propres à toutes les opérations du dessin ; les diverses manières de les combiner en font seules la science, qui ne consiste que dans la proportion et l'arrangement des différents contours.

De nos jours on a divisé le dessin linéaire en deux parties distinctes, savoir : en *dessin linéaire à main libre*, c'est-à-dire, qui s'exécute à main levée et sans le secours d'aucun instrument ; en *dessin linéaire géométrique*, pour lequel on se sert de règle, équerre, compas, etc., pour tracer les mêmes figures géométriquement ou graphiquement, c'est-à-dire d'une manière plus exacte et plus rigoureuse. La première a pour but d'exercer la main et le coup-d'œil ; la seconde sert à préciser un dessin par des mesures et des calculs ; elle ne peut par conséquent être comprise par la première jeunesse. C'est pour cela que j'ai jugé à propos de faire suivre le dessin linéaire à main libre par celui de la tête et de la figure humaine, genre auquel, par instinct, les plus jeunes enfants aiment à s'amuser en dessinant, mais ordinairement par des traits si difformes, que les personnes chargées de l'instruction de la jeunesse feraient bien de donner à leurs élèves, de bonne heure, une idée nette de la forme et des proportions du corps humain.

DESSIN LINÉAIRE A MAIN LIBRE.

Le dessin linéaire à main libre sert de clef pour tous les autres genres de dessin ; c'est une espèce d'écriture qui doit être exécutée à main levée et sans règle, équerre ni compas. Ce genre de dessin a pour but principal d'exercer la main et le coup-d'œil, afin d'acquérir la hardiesse de la main, pour tracer, au moyen de simples traits, des objets de toutes les formes, d'après des modèles ou d'après nature.

Il ne faut donc pas se décourager, malgré les difficultés que cet exercice présente au commencement, par les différentes espèces de lignes ; ni passer d'une figure à l'autre, avant d'être parvenu à tracer avec exactitude chaque ligne et chaque figure séparément, en l'exerçant à plusieurs reprises.

On cherchera d'abord à tracer chaque figure de la grandeur exacte du modèle, ce que l'on obtient en s'exerçant à la division des lignes. Après l'avoir assez pratiquée, on essaiera de la tracer ensuite avec une dimension double, puis plus petite de la moitié, enfin de mémoire même, en comparant chaque fois son dessin achevé au modèle, pour s'assurer si le tracé est de la même grandeur ou du double, de la moitié ou de la même forme.

On exercera les élèves d'abord sur des ardoises, puis sur le tableau noir ; ensuite on les fera dessiner à la plume chaque figure dans un cahier spécial, que l'élève conservera pour se rappeler plus tard tous les principes qu'il aura reçus.

Les jeunes gens qui se destinent à la lithographie, devront s'exercer à dessiner de suite sur pierre, en se servant d'une plume ordinaire métallique et de l'encre de Chine, qu'ils pourront plus facilement effacer, après avoir rempli la pierre d'exercices. Cependant s'ils voulaient faire faire une épreuve pour voir le résultat de leur dessin sur papier et pour le conserver, alors ils emploieraient de l'encre lithographique.

L'amateur qui désire exercer les différents genres de dessin à la plume, emploiera de suite du papier ordinaire et de l'encre un peu épaissie avec de la gomme ou du sucre.

Il ne sera pas inutile de remarquer, que l'ardoise, la pierre ou le papier sur lequel on s'exerce, doit être posé bien droit devant soi et qu'il ne faut jamais le tourner pour le tracé d'une figure. C'est le bras seul qui devra changer de position suivant la direction des lignes que l'on aura à tracer. Pour les lignes horizontales par exemple, on rapprochera le coude tout près du corps ; pour les perpendiculaires ou verticales au contraire, on posera l'avant-bras, pour ainsi dire, parallèle au bord de la table ; pour les obliques enfin, on aura à prendre le milieu de ces deux positions. Pour le tracé des courbes, ou cercles, l'avant bras sera perpendiculaire au bord de la table.

PLANCHE 1.

TRACÉS A LIGNES DROITES.

LIGNES HORIZONTALES. Le mot *horizontal* est pris de la nature même. Dans les lieux où la vue est bornée par la mer ou par une grande plaine, le ciel paraît former une ligne qui le sépare de la terre, et que l'on nomme alors *horizon*; il est toujours à la hauteur de l'œil du spectateur.

En dessin toute figure qui prend cette direction s'appelle *horizontale*.

Pour tracer la ligne horizontale on place d'abord deux points a et b (fig. 1), à une distance égale à la longueur que doit avoir la ligne; ensuite on joint ces deux points par une ligne droite de c en d, et on aura l'horizontale demandée.

Pour habituer le dessinateur à la nouvelle mesure, j'ai donné à cette ligne la longueur d'un demi-décimètre.

Pour que les deux points soient placés également éloignés du bord horizontal de l'objet sur lequel on dessine, il faut avoir soin de les placer également éloignés de ce bord.

La seconde ligne e, f, se trace de la même manière; elle sert à la division en deux parties égales par un petit trait vertical, que l'on place sur son milieu.

La troisième ligne g, h, sert à l'exercice de la division en trois parties égales.

La quatrième ligne i, j, de la division en quatre parties égales. On la divise d'abord en deux, puis les deux moitiés encore en deux subdivisions.

La cinquième ligne k, l, est divisée en centimètres, dont chacun peut se subdiviser encore en 10 millimètres, comme le dernier centimètre de cette même ligne.

Fig. 2. *Lignes perpendiculaires ou verticales.*

Une ligne est *perpendiculaire*, si elle ne penche pas plus d'un côté que de l'autre, quand elle est élevée sur une autre.

Une ligne est *verticale*, si elle a la direction du fil à plomb, instrument très-simple, au moyen duquel on élève les plus hauts monuments et les colonnes les plus élancées.

Pour exécuter ces lignes, on emploiera les mêmes opérations d'exercices que pour les précédentes, en commençant toujours à les tracer de haut en bas et jamais en montant. Le même exercice de division y est appliqué. La longueur de ces lignes est aussi d'un demi-décimètre.

Fig. 3. *Lignes obliques et parallèles penchées ou inclinées de gauche à droite.*

Après avoir tracé la première de ces lignes, en commençant de gauche à droite, on marque par deux points la distance qui doit séparer les deux obliques, et on trace la seconde ligne parallèlement, c'est-à-dire qu'elle soit absolument partout à la même distance de la première.

Fig. 3 bis. *Lignes obliques et parallèles penchées de droite à gauche.*

On les trace de haut en bas.

Fig. 4. *Faire poser une verticale sur une horizontale.*

Après avoir tracé la ligne horizontale, on marque au milieu de la ligne le point où doit se poser la verticale et que l'on trace ensuite de haut en bas.

Fig. 5. *Faire passer une perpendiculaire au milieu d'une horizontale.*

Fig. 6. *Tracer une perpendiculaire à une oblique.*

Fig. 7. *Faire passer une perpendiculaire par le milieu d'une oblique.*

ANGLES.

Lorsque deux lignes droites se rencontrent, l'espace plus ou moins grand, dont elles sont écartées l'une de l'autre, s'appelle *Angle*. Le point de rencontre ou d'intersection de ces deux lignes est le *Sommet* de l'angle. Les lignes mêmes en sont les *côtés*.

Fig. 8. *Angle droit.* Quand une des lignes est tracée perpendiculairement à l'autre, elles forment ensemble un *angle droit.* On trace d'abord la ligne horizontale, puis on abaisse à son extrémité la perpendiculaire, qui avec la première formera l'angle droit.

Fig. 9. *Angle obtus.* On appelle ainsi tout angle qui est plus ouvert qu'un angle droit. Comme pour le précédent, on commence à tracer la ligne horizontale, puis marquant par un point l'ouverture que doit avoir cet angle, on joint ce point à l'horizontale par une oblique, qui formera avec celle-là l'angle demandé.

Fig. 10. *Angle aigu.* Tout angle plus petit qu'un angle droit est appelé un angle aigu. Pour le former on fait comme pour le précédent.

Fig. 11. *Deux angles perpendiculaires l'un à l'autre.* Après avoir tracé l'angle aigu, on trace les deux côtés du second angle perpendiculaires aux deux côtés du premier.

PLANCHE 2.

EXERCICE DE LIGNES DROITES, BRISÉES ET LIÉES, FORMANT ANGLES DIVERS.

Cette planche représente une série d'applications de lignes diverses, par des tracés formant toutes sortes d'angles. C'est un exercice très-utile pour habituer la main et le coup-d'œil à former une suite d'angles égaux. Toutes les diverses lignes qui entrent dans ces exercices, seront tracées de la même manière que celles de la planche 1re.

On pourra se servir d'abord des lignes auxiliaires légèrement indiquées pour l'exercice de ces tracés, comme pour les figures 7, 8, 9, etc, puis on essaiera de les tracer sans le secours de ces lignes.

Fig. 1. *Triangle par lignes parallèles.* Pour le tracer on commence par la première ligne extérieure.

Fig. 2. *Lignes parallèles se coupant à angles droits.*

Fig. 3. *Lignes parallèles verticales et horizontales formant angles droits.*

Pour tracer ces lignes de même longueur entre elles, il faut constamment avoir le coup-d'œil sur celles que l'on a tracées d'abord, en observant bien leur hauteur et leur distance entre elles.

Fig. 4. *Lignes parallèles, obliques et horizontales formant des angles aigus et obtus.*

Fig. 5. *Le même tracé comme figure 3, mais dans la direction verticale.*

Fig. 6. *Le même tracé comme figure 4, dans la direction de la figure précédente.*

Fig. 7. *Suite d'angles aigus sur une direction horizontale.*

Fig. 8. *Lignes verticales et obliques sur une direction horizontale formant une suite d'angles aigus.*

Fig. 9. *Le même tracé comme le précédent, mais dont les obliques sont en sens inverse.*

Fig. 10. *Le même tracé comme le précédent, mais en direction verticale.*

Fig. 11. *Lignes obliques formant une série d'angles droits dans une position verticale.*

Fig. 12. *Le même tracé comme le précédent, mais en position horizontale.*

Fig. 13. *Angles droits par des obliques de diverses longueurs.*

Fig. 14. *Parallèles perpendiculaires et horizontales formant angles droits.* On commence par tracer l'angle extérieur que l'on divise en deux parties égales par une oblique légèrement tracée, et sur laquelle on marque les points où doivent passer les autres angles plus petits.

Fig. 15. *Même tracé comme pour le précédent, mais en sens inverse.*

Fig. 16. *Exercice de parallèles droites formant quatre compartiments d'angles droits, les uns plus petits que les autres.* Après avoir indiqué légèrement les deux obliques qui se coupent au milieu, par où l'on fait passer ensuite la ligne horizontale et la perpendiculaire, on remplit les quatre compartiments par des parallèles formant des angles plus petits.

Fig. 17. *Parallèles obliques formant angles droits.* La ligne horizontale et la perpendiculaire étant légèrement indiquées, on trace les deux obliques du milieu, on en remplit ensuite les angles par des parallèles formant angles droits.

PLANCHE 3.

APPLICATION DES DIVERSES LIGNES DROITES.

TRIANGLES.

Il faut au moins trois lignes qui se coupent deux à deux pour former le plan le plus simple. Si ces lignes sont droites, l'espace qu'elles renferment s'appelle figure rectiligne, et les lignes elles-mêmes prises ensemble forment le contour d'un triangle.

Fig. 1. *Triangle rectangle.* Pour le tracer on commence par établir la ligne horizontale qui sert de base au triangle. Sur cette à l'extrémité de laquelle on élève une verticale.

ligne on marque par un point la hauteur que doit avoir le triangle, et en joignant ce point par une ligne oblique, on aura le triangle rectangle. L'horizontale est appelée *base*, la verticale est la *hauteur*, et l'oblique est appelé le *côté* du triangle.

Fig. 2. *Triangle isocèle*. On appelle ainsi un triangle à deux côtés égaux. On commence par établir la ligne horizontale au milieu de laquelle on élève une verticale tracée très-légèrement, et sur laquelle on marque par un point la hauteur que doit avoir le triangle. En joignant ce point par deux obliques de la même longueur à la ligne horizontale, on aura le triangle demandé.

Fig. 3. *Triangle isocèle rectangle*. Il a pour hauteur la moitié de la longueur de la base.

Fig. 4. *Triangle équilatéral* à trois côtés et trois angles égaux.

Fig. 5. *Triangle scalène*. Les trois côtés et les trois angles inégaux et dont la hauteur tombe en dehors sur le prolongement de la base.

QUADRILATÈRES.

Fig. 6. *Carré*. Ainsi est appelé une figure de quatre côtés égaux perpendiculaires les uns aux autres, ayant par conséquent les quatre angles droits.

Pour le construire on commence par tracer un angle droit, une seconde horizontale parallèle à la base et de la même longueur, que l'on joindra par une seconde ligne perpendiculaire aussi parallèle à la première; on aura ainsi un carré de quatre côtés parfaitement égaux. La ligne oblique traversant d'un angle à l'autre est appelée diagonale.

Fig. 7. *Carré long ou rectangle*. Même procédé que pour le précédent, mais en lui donnant une double longueur.

Fig. 8. *Parallélogramme*. Il a les côtés opposés parallèles et égaux, sans avoir les angles droits. Une ligne verticale en dehors de la base, marque la hauteur.

Fig. 9. *Trapèze*. La ligne horizontale qui lui sert de base étant tracée, on élève légèrement sur son milieu une ligne verticale, sur laquelle on marquera par un point la hauteur que doit avoir la figure, et par ce point on trace une seconde horizontale parallèle à la première; puis sur cha-

cune de ces deux lignes on marque sur chaque côté à distance égale, les largeurs supérieures et inférieures que l'on joindra ensuite par des lignes inclinées.

Fig. 10. *Losange*. Après avoir tracé très-légèrement une ligne horizontale coupée par une perpendiculaire, on marque aux extrémités de chacune d'elles par des points, les demies hauteurs et largeurs du losange, que l'on joint ensuite par des lignes obliques d'égales longueurs et parallèles deux à deux.

POLYGONES.

Quoique les triangles et les quadrilatères soient aussi des polygones, on ne donne d'ordinaire ce nom qu'aux figures composées de plus de quatre côtés. Il y a des polygones réguliers et irréguliers. Les polygones réguliers ont les côtés et les angles égaux; les polygones irréguliers ont les côtés et les angles inégaux.

Fig. 11. *Pentagone*. Figure composée de cinq côtés et de cinq angles égaux. Après avoir tracé une ligne horizontale qui sert de base à la figure, on indique par un point le centre qui servira à indiquer par des obliques formant rayons, la distance des angles, que l'on joindra ensuite par des lignes d'égales longueurs pour déterminer la figure.

Fig. 12. *Hexagone*. Figure à six côtés et six angles égaux. On emploira pour le tracé de cette figure, ainsi que pour les deux autres qui suivent, le même procédé que pour la précédente.

Fig. 13. *Eptagone*. Figure à sept côtés et sept angles.

Fig. 14. *Octogone*. Figures à huit côtés et huit angles égaux.

Ennéagone. Une figure à neuf côtés et neuf angles égaux.

Décagone. Une figure à onze côtés et onze angles égaux.

Dodécagone. Une figure à douze angles et douze côtés égaux.

Fig. 15. *Polygone irrégulier dont les sommets sont marqués d'avance et au hasard*.

APPLICATION DES LIGNES DROITES EN COMPARTIMENTS DE CARRELAGE.

Ce genre d'exercice est très-utile pour habituer la main et le coup-d'œil à la division en différens compartiments

et en même temps pour l'exercice des traits de hachures droits en divers sens.

On peut varier à l'infini ces genres de tracés ; nous donnons ici les principaux en commençant par les plus simples.

Fig. 16. *Carré subdivisé en forme de carrelage.*

Après avoir tracé le carré, on divise chaque côté en deux parties égales que l'on joint par deux droites pour former les quatre compartiments égaux.

Fig. 17. *Carré subdivisé par deux diagonales formant quatre triangles.*

Fig. 18. *Carré en mosaïque.* Les mêmes divisions que pour les deux figures précédentes, formant ainsi huit triangles égaux en échiquiers.

Fig. 19. *Carré en quinconce.* Après avoir fait les mêmes divisions que pour la figure 16, on trace, de chaque point de division des obliques qui forment un carré en quinconce.

PLANCHE 4.

EXERCICES DE FIGURES PLANES, FORMANT COMPARTIMENTS DIVERS DE CARRELAGE.

Fig. 1. *Carrelage en damier.* On divise chaque côté du carré en trois parties égales, que l'on joint par des droites pour obtenir les neuf compartiments.

Fig. 2. *Carrelage en quinconce ou échiquier.* Après avoir divisé les côtés du carré en trois parties égales, comme pour la figure précédente, on n'aura qu'à tracer des obliques de chaque point de division pour former ce genre de carrelage.

Fig. 3. *Compartiment formé de bandes et de petits carreaux.* Les côtés du carré sont à diviser en quatre parties pour tracer les obliques, formant bandes entrecoupées par des petits carrés.

Fig. 4. *Carrelage formant compartiments faits de demis carreaux, dits pointes de diamant, par leur assemblage de deux couleurs.*

Fig. 5. *Quinconce ou échiquier ou milieu duquel se trouve appliqué un carré.*

Fig. 6. *Carré long ou rectangle formant parquet en triangles.*
La hauteur du rectangle est divisé en quatre parties égales par des lignes horizontales, et sa longueur par quatre points

de division, par lesquels on trace les obliques transversalement, pour former les triangles.

Fig. 7. *Carré long formant parquet en triangles et en losanges, tranches de deux couleurs.* Chaque côté du rectangle est divisé en deux parties égales par une horizontale et une perpendiculaire, et de chacun de ces points de division on trace les quatre obliques, puis par chaque angle du rectangle deux diagonales qui formeront ce genre de parquet.

Fig. 8. *Carré long formant compartiments triangulaires.*
Même division comme pour le précédent, en traçant deux autres perpendiculaires pour former les triangles.

Fig. 9. *Marquetari formant des parquets à parallélogrammes.*

Fig. 10. *Marquetari formant parquets à chevrons horizontaux.*

Fig. 11. *Marquetari formant des chevrons perpendiculaires.*

Fig. 12. *Carré renfermant une étoile à six pointes.*
On divise chaque côté du carré en quatre parties égales, que l'on joint par des lignes légèrement tracées, puis on trace les deux triangles entrelacés, qui forment une étoile à six coins et dont l'intérieur représente un hexagone.

Fig. 13. *Carré renfermant une étoile à quatre doubles pointes.*
Même division que pour la figure précédente, mais les obliques sont tracées différemment en correspondant aux angles des petits carrés.

Fig. 14. *Carré renfermant une étoile de quatre branches à doubles pointes.* La division en carrés indique suffisamment la manière de dessiner cette figure, ainsi que les deux autres qui suivent.

Fig. 15. *Carré renfermant une étoile à quatre pointes et quatre angles.*

Fig. 16. *Carré renfermant un carreau en échiquier dans lequel se trouve une étoile à quatre pointes.*

PLANCHE 5.

ÉLÉVATIONS DE FACE.

Ce qui a été exposé jusqu'ici représentait des figures planes et horizontales ; cette planche et la suivante repré-

PLANCHE 6.

sentent des dessins en plans verticaux et dont les traits du bas et du côté droit sont renforcés pour exprimer l'ombre du relief.

Fig. 1. *Gardes-corps de croisées.* On commence par dessiner le châssis extérieur, puis le petit carré long intérieur; ensuite, par le milieu de chaque côté, on trace les petits barreaux qui servent de soutiens.

Fig. 2. Même tracé, mais dont les quatre petits barreaux obliques se trouvent dans les quatre coins du garde-corps.

Fig. 3. Même tracé, mais dont les barreaux ou croisillons traversent diagonalement les deux châssis d'angles en angles.

Fig. 4. *Garde-corps de balcons ou terrasses.*

Comme pour les figures précédentes, on commence par dessiner le châssis extérieur, puis les deux barres formant pilastres. Ensuite on divise en deux la longueur et la largeur par les deux lignes légèrement tracées pour dessiner ensuite les barreaux en losanges, et enfin les deux croisillons qui traversent le châssis d'angles en angles.

Fig. 5. *Garde-corps de barrière ou de pont.* Pour le dessiner on commence par indiquer légèrement la ligne de base a b, sur laquelle on fait reposer les deux montants c, d, que l'on dessine après avoir fixé les hauteurs par la traverse, dite main-courante, e; puis on indique la traverse d'appui dite sommier f, et on divise la longueur en deux par la barre g. Les deux compartiments sont traversés d'angle en angle par des barreaux dits croisillons, dont on indique d'abord les lignes du milieu formant diagonales, puis on ajoute de chaque côté les largeurs ou épaisseurs du bois.

Fig. 6. *Palissades.* Après avoir indiqué légèrement la ligne de base, on fixe la largeur par les deux piliers, ensuite on dessine la traverse supérieure dite *soutien*, puis celle du bas, dite *sommier*, enfin on n'aura plus qu'à diviser la largeur en autant de parties qu'il y a de palissades, que l'on dessine en les achevant par une forme pointue ou triangulaire.

Fig. 7. *Grillage, porte en fer avec pilastres en pierre de côté.*

Pour le dessiner on opère comme il a été dit pour la figure précédente. Les barres formant la grille sont appelées fuseaux.

Fig. 1. *Porte à claire-voie.* On commence par dessiner le chambranle a, b, c, puis la bâtis d, avec le panneau c, et l'on termine la porte par le châssis f, avec les fuseaux g.

Fig. 2. *Croisée ordinaire.* Après avoir dessiné le châssis dormant a, on indique la bâtis b, puis le montant c, avec la traverse d, et enfin les petits bois e, qui séparent et soutiennent les carreaux.

Fig. 3. *Buffet.* On commence par tracer légèrement la ligne de base sur laquelle reposent les pieds, et au milieu de cette ligne, pour former l'axe du dessin, on élève légèrement une verticale sur laquelle on indique, d'abord par des points, ensuite par des lignes horizontales, les différentes séparations du meuble, en commençant par la partie inférieure, puis on le termine en joignant les traverses par des verticales.

Fig. 4. *Pyramide.* Après avoir tracé le contour et indiqué la base, on divise le côté gauche de la pyramide par le nombre de pierres de taille, que l'on trace ensuite par des horizontales parallèles, puis on indique la largeur par des verticales en commençant par la base, et en ayant soin de les tracer perpendiculairement par la base, en alternant les intersections.

Fig. 5. *Obélisques.* Après avoir dessiné la ligne de base et élevé légèrement une verticale, pour indiquer l'axe qui fixera la hauteur que l'on veut donner à la figure, on subdivise cette verticale par des points pour indiquer les différentes parties du monument; on commence ensuite par dessiner la base a, appelée socle, puis le dé b, et enfin le fût c, terminé en pointe.

Fig. 6. *Maison existant dans le temple de Salomon à Jérusalem.*

placement du temple de Salomon à Jérusalem.

Pour la dessiner on fait comme pour les autres figures, en commençant par la base et la ligne du milieu, etc., etc.

Après s'être suffisamment exercé à ces divers sujets de figures, on devra être à même de tracer d'autres dessins du genre, soit d'après des modèles, soit d'après nature, mais toujours en forme d'élévation géométrale, en attendant que l'on passe aux figures à corps solides qui vont suivre.

Strasbourg, imprimerie Huder.

DESSIN LINÉAIRE A MAIN LIBRE.

TRACÉ DE FIGURES RECTILIGNES A CORPS OU SOLIDES.

Dans les six premières planches est démontré le tracé simple à lignes droites, celui des figures rectilignes et celui de l'*élévation de face*, c'est-à-dire des objets représentés seulement de devant et verticalement, de manière à ne faire voir qu'une partie plane sans épaisseur (élévation géométrale).

Les six planches suivantes, formant la 2e livraison, consacrée au dessin des figures rectilignes à corps ou solides, démontrent les objets par leur épaisseur ou profondeur. Ce genre d'exercice habitue la main et le coup d'œil à dessiner en même temps tous les corps par leur côté fuyant, tels qu'on les voit habituellement; c'est la perspective, science qui sera particulièrement traitée dans la 9e livraison.

En résumé, on peut représenter les corps de trois manières différentes : 1° par une figure plane, sur laquelle sont indiquées toutes les dimensions horizontales; 2° par une élévation géométrale, qui donne la hauteur et la largeur; 3° par la hauteur, la largeur et la profondeur; ce qui constitue la perspective; c'est-à-dire la représentation d'un objet comme on le voit dans la nature, mais non tel qu'il existe réellement.

Figure rectiligne. Ainsi qu'on entend plus spécialement par le mot *figure*, le *contour* qui détermine un objet quelconque, soit par de simples lignes, soit par des surfaces qui prennent le nom de *côtés*; de même les figures tiennent leur nom du genre et du nombre de leurs côtés.

Une figure est plane, lorsqu'on peut appliquer une règle en tous sens sur la superficie de l'objet, et qu'elle repose partout également.

Quand les lignes qui forment les côtés d'une figure sont droites, cette figure est dite *rectiligne*.

Corps ou solides. En considérant un objet dans son étendue par ses trois dimensions : longueur, largeur et épaisseur ou profondeur, on lui donne en géométrie le nom de *corps* ou *solide*. Le mot *solide* s'emploie relativement à la forme ou à la figure d'un corps. Le mot *volume* comprend les corps quant à la mesure. Lorsqu'un solide ou corps est terminé par des surfaces planes, on le nomme *polyèdre*.

Les lignes droites qui forment les intersections de deux faces adjacentes, sont dites *les arrêts*.

Pour rendre de suite assez clair le premier tracé des diverses parties d'un corps ou solide, j'ai employé d'abord des figures géométriques; puis, pour exercices, les figures les plus simples, tels que triangles, carrés percés, représentés sous différents aspects, pour arriver ainsi par gradations jusqu'aux corps ou solides plus compliqués, tant d'intérieur que d'extérieur, en terminant par de grosses lettres romaines en relief à lignes droites, dites *monstres*; ce dernier exercice est très-utile pour bien faire saisir le dessin perspectif de ces lettres, et pour bien les représenter avec leur côté ombré fuyant.

PLANCHE 7.

FIGURES GÉOMÉTRIQUES REPRÉSENTANT DES CORPS OU SOLIDES.[1]

Quoiqu'il ne soit parlé dans les dix-huit premières planches que du dessin linéaire, j'ai cru devoir néanmoins appliquer le tracé de l'indication des principales ombres, pour continuer à exercer la main du dessinateur à tracer facilement les traits de hachures, de distances et grosseurs égales, et pour rendre en même temps les formes de ces figures plus distinctes et plus sensibles. Les parties de face sont donc couvertes de hachures fines et écartées, formant demi-teintes, et les côtés ombrés sont indiqués par des hachures plus grosses et plus serrées, pour former l'ombre.

Pour réussir à tracer des hachures d'une certaine longueur, il faut beaucoup d'exercices, en allant lentement et en les traçant d'une main légère, afin de bien observer les mêmes distances et grosseurs entre elles; on appuie un peu sur la plume pour former le côté ombré, et on diminue successivement la force du trait dans les parties claires.

Il ne faut jamais vouloir ombrer une figure avant qu'on n'ait achevé à en former tout le contour. Le côté de l'ombre se trace d'abord, puis celui des demi-teintes.

[1] La description des figures géométriques sera principalement donnée dans la 3e livraison, comprenant le dessin linéaire géométrique.

PRISMES.

Le *solide* prisme est un corps régulier compris entre deux surfaces semblables, égales et parallèles, et est terminé par autant de parallélogrammes que chaque surface ou base a de côtés.

Fig. 1. *Prisme triangulaire droit.* Pour le former, on dessine d'abord le plan triangulaire d'en haut, puis de chacun des angles on descend des perpendiculaires de mêmes longueurs que l'on joint ensuite par un second plan à côtés parallèles aux premiers, et dont on ne peut voir que les deux de devant; le troisième côté est indiqué par une ligne pointillée.

Fig. 2. *Prisme triangulaire oblique.* Comme pour le précédent, on commence par dessiner le plan horizontal supérieur, puis au lieu de tracer des perpendiculaires de chaque angle, on trace des obliques parallèles que l'on termine par la base dont les côtés doivent être parallèles à ceux du plan supérieur.

Fig. 3. *Prisme pentagonal.* Prisme dont le plan horizontal supérieur et la base sont des pentagones.

Fig. 4. *Prisme hexagone.*

Un prisme peut aussi être quadrangulaire, octogonal. Les prismes dont le plan générateur a plus de quatre côtés, sont appelés prismes polygonales.

CUBES.

Un *solide cube* présente six faces carrées ; de ces six faces une seule peut être vue sous sa forme géométrale, les autres varient selon la position du cube.

Fig. 5. *Escalière ou cube régulier.* Pour le dessiner, on commence par tracer la face géométrale formant un carré régulier, puis de chacun des angles on décrit des obliques parallèles que l'on termine par deux horizontales et deux perpendiculaires parallèles aux côtés de la face géométrale.

Fig. 6. *Parallélipipède droit.* On appelle ainsi un cube dont la longueur excède la largeur.

Fig. 7. *Parallélipipède oblique.*

SOLIDES PYRAMIDES.

La pyramide est un corps dont les côtés, en s'élevant sur une base, vont se réunir à un point qu'on nomme *sommet*.

Fig. 8. *Pyramide triangulaire.* Après avoir dessiné la base, on élève légèrement par le milieu du plan une verticale, sur laquelle on détermine la hauteur; puis, de chacun des côtés de la base triangulaire, on trace les côtés qui se terminent au sommet de la pyramide.

Fig. 9. *Pyramide quadrangulaire.*

Fig. 10. *Pyramide hexagonale.*

Fig. 11. *Tronc de pyramide,* dont la partie supérieure est coupée horizontalement.

PLANCHE 8.

EXERCICES DU TRACÉ DE FIGURES RECTILIGNES A CORPS SOLIDES.

Cette planche démontre une série de figures à corps solides représentées sous différents aspects, tantôt vues d'en haut ou d'en bas, tantôt couchées ou droites, afin de faire comprendre au dessinateur combien un corps quelconque change de forme selon la position ou l'aspect du spectateur.

Fig. 1. *Angle solide de face, mais couché et vu d'en dessus par le côté du sommet.*

Après avoir dessiné la forme de l'angle supérieur *a*, on descend les trois verticales, que l'on joint par deux lignes parallèles aux deux côtés de l'angle supérieur, pour indiquer la grosseur de cet angle, dont un des côtés est à l'ombre.

Fig. 2. *Angle solide vu d'en dedans.*

Fig. 3. *Angle solide vu d'en dessous et de côté.*

Fig. 4. *Angle solide vu en sens vertical et de côté.*

Pour le dessiner, on commence par indiquer l'épaisseur *b*.

Fig. 5. *Pierre angulaire dont le côté de devant est ouvert en forme de fer à cheval.*

On commence par dessiner les deux parties de face *c*, *d*.

qui indiquent la grosseur de la pierre et la largeur de son ouverture ; puis, de chacun des quatre angles supérieurs, on trace la face fuyante du dessus et on achève en indiquant par deux verticales, deux obliques et une horizontale, les côtés fuyants, parallèles aux côtés supérieurs.

FIG. 6. *Pierre angulaire posée verticalement et vue de côté.*
FIG. 7. *Pierre taillée en forme de croix.* Comme pour les autres figures, on commence par indiquer les parties de face $e\,f$; ensuite, de chaque angle supérieur, on trace le haut par des lignes fuyantes, et on les termine comme on l'a fait pour la fig. 5.
FIG. 8. *Pierre carrée et percée à jour au milieu.*
FIG. 9. *Pierre carrée, percée à jour au milieu et devant, et vue du côté gauche éclairé; le côté de l'ombre se posant d'ordinaire du côté droit pour tout dessin.*

PLANCHE 9.

SUITE DES EXERCICES DE FIGURES RECTILIGNES A CORPS SOLIDES.

Pour dessiner ces figures, on les commencera toutes par le côté de face verticale ou oblique.

FIG. 1. *Pierre carrée percée à jour, dans la position verticale et vue de côté.*
FIG. 2. *La même pierre tournée en échiquier.*
FIG. 3. *Pierre triangulaire percée à jour, dans la position verticale et vue de côté.*
FIG. 4. *La même pierre tournée en sens différent.*
FIG. 5. *Pierre de taille percée à jour, dans une position verticale et vue de côté et d'en dessus.*
FIG. 6. *Même pierre percée à quatre compartiments et vue du côté gauche et d'en dessous.*
FIG. 7. *Même pierre vue du côté fuyant et d'en dessus.*
FIG. 8. *Pierre taillée en auge en forme verticale.*
FIG. 9. *Même pierre en forme oblique.*

Pour indiquer la demi-teinte de la partie de face de cette pierre à forme oblique, il faut nécessairement rétrécir les traits de hachures par le bas, ce qui demande beaucoup d'attention et d'exactitude, afin d'arriver juste pour que celle du milieu se trouve dans la position verticale.

PLANCHE 10.

SUITE DES EXERCICES DE FIGURES RECTILIGNES A CORPS SOLIDES PLUS COMPLIQUÉS.

FIG. 1. *Marche en pierre vue de côté.* Après avoir déterminé la hauteur et la largeur du côté de la face verticale a, on indique la profondeur des marches fuyantes par deux lignes légèrement tracées, entre lesquelles on détermine ensuite la hauteur et la largeur des marches.

FIG. 2. *Double marche en pierre vue de front et par le côté fuyant.* Comme pour le dessin précédent, on commence par déterminer la hauteur et la longueur de la première marche b, puis on indique légèrement par des lignes pointillées la pente des marches, contre lesquelles viennent ensuite se poser leur hauteur et leur largeur. On pourra aussi essayer de les tracer sans le secours de ces lignes.

FIG. 3. *Siège en pierre contre lequel repose un bloc dans une direction oblique.*

On commencera par dessiner l'épaisseur et la longueur de la face a, puis celles des pieds c, d, ensuite on indique les côtés fuyants, comme on a fait pour les autres figures.

FIG. 4. *Reposoir en pierre à deux piliers.*

PLANCHE 11.

EXERCICES DE FRAGMENTS DE MURS ET INTÉRIEURS DE CHAMBRES.

FIG. 1. *Fragment d'un mur formant retour d'équerre construit en pierres de taille, assises en recouvrement.*

Pour le dessiner, on opérera comme on a fait pour les autres figures semblables, mais en commençant par la ligne de base.

Les joints a, b, c, d, e, avec amaigrissement, servent à faciliter le scellement des pierres de taille.

FIG. 2. *Fragment de mur, partie en pierre et partie en moellons.*

FIG. 3. *Fragment de ruine représentant un reste d'un monument de l'Orient* (Stratonicée).

Ce dessin se fait par des lignes droites entrecoupées pour représenter les brisures.

FIG. 4. *Intérieur d'une chambre de campagnards russes.*

Pour réussir à dessiner facilement cet intérieur rustique, on commencera par le poteau *a*, après avoir indiqué la grandeur du cadre de ce dessin, puis on dessinera le banc *b*, et le plancher *c*. On déterminera ensuite la partie du fond de cette chambre par le poteau *d* avec sa traverse au haut, et la table *e* ; puis on dessinera la poutre *f* et le poteau *g* avec sa traverse, et qui fait le coin du mur de fond. On continuera ainsi à superposer les différentes autres poutres *h*, *i*, *j*, etc., puis on indiquera la porte, en terminant par les détails les moins importants.

PLANCHE 12.

EXERCICES DE LETTRES ROMAINES COMME CORPS SOLIDES.

L'exercice de ces lettres dites *monstres* pourrait paraître étrange à la suite de ces planches de dessin linéaire ; mais en les considérant sous le point de vue de leur forme et de leur grandeur, on sera convaincu qu'il entre plutôt dans le tracé du dessin que dans celui de l'écriture.

C'est un exercice très-nécessaire comme tracé préliminaire des caractères d'écriture romaine en relief, car par ces grosses lettres, on pourra facilement observer la manière de tracer les lignes fuyantes des différentes formes, et faisant l'ombre du relief.

La hauteur de ces lettres est divisée en quatre parties égales. La largeur du plein est de la moitié de la hauteur ou deux parties. Les ailes ont pour largeur la moitié d'une partie. Le côté fuyant est d'une partie entière de largeur, comme on peut le voir en la première lettre I, ainsi que par le restant du tracé des autres lettres à jambages droits, H, T, E.

Les lettres à jambages obliques, telles que A, V, X, se trouvent tracées dans une direction oblique, pour varier leur position ; elles sont dites *renversées*.

Les deux lettres à jambages mixtes, K, M, se trouvent posées horizontalement, mais aussi dans une direction oblique à gauche, et sont dites *parisiennes*.

DESSIN LINÉAIRE A MAIN LIBRE.

TRACÉ DE LIGNES COURBES ET DE FIGURES CURVILIGNES ET MIXTILIGNES.

Après s'être bien exercé à tous les tracés à lignes droites renfermés dans les deux livraisons précédentes, on aura acquis une certaine facilité de la main pour tracer sans beaucoup de difficulté toutes sortes de lignes courbes. Cependant on commencera par les plus simples, comme pour les droites, afin d'arriver ainsi par gradations progressives jusqu'aux courbes les plus compliquées, soit en forme de cercles ou en lignes mixtes, c'est-à-dire composées à la fois de droites et de courbes.

Cette troisième livraison comprend en tracés à lignes courbes et mixtes, ce que les deux premières renferment en tracés à lignes droites, savoir : 1° le tracé des diverses lignes, 2° leur application, 3° la formation des figures planes et de celles à corps ou solides, soit représentées géométralement, soit telles qu'on les voit habituellement dans la nature (en perspective).

Il n'y a qu'une seule sorte de ligne droite qui puisse être représentée soit horizontalement, perpendiculairement, verticalement ou bien obliquement, tandis qu'il y a une infinité de lignes courbes qui peuvent non-seulement être représentées de deux côtés différents, soit que le côté creux se trouve par en haut, soit par en bas; encore peuvent-elles prendre des formes variées à l'infini ou être appliquées à des lignes droites, que l'on appelle alors *lignes mixtes*, et au moyen desquelles on peut représenter toutes les productions de l'art et de la nature.

Le dessin à main libre est donc appelé avec raison la clef de tous les autres genres de dessin, puisqu'il renferme les exercices préparatoires propres à initier le dessinateur dans tous les genres possibles de dessin, soit d'après des modèles, soit d'après nature même.

PLANCHE 13.

TRACÉ DE LIGNES COURBES.

De même que la ligne droite horizontale est prise de la nature, puisqu'elle représente la ligne qui paraît séparer la terre de la mer, de même la ligne courbe représente la voûte qui se dessine au-dessus de nous et que nous appelons *firmament*.

Ce sont donc les deux principaux éléments de la nature joints à un firmament (la terre, la mer et le firmament), qui ont servi à former les deux lignes normales de tout tracé, savoir : la droite et la courbe, et ce n'est que de ces deux sortes de lignes que tous les tracés ou dessins sont formés.

FIG. 1. *Lignes courbes convexes.* Une ligne courbe, quoi-que correspondant à deux mêmes points qu'une droite, est néanmoins plus longue en raison du détour qu'elle décrit pour arriver à ses deux buts. Elle est dite convexe quand elle est tournée en forme de voûte. La distance entre ces quatre lignes courbes, dites aussi arcs de cercle, est de cinq millimètres, et cette mesure a été observée pour tous les tracés parallèles contenus dans cette planche.

La première ligne courbe convexe étant tracée à main libre, et ayant la forme voulue, on marque par un point, à une distance de cinq millimètres d'en dessous et au commencement, l'endroit où l'on veut tracer la seconde courbe, parallèle à la première, en faisant de même pour les deux suivantes, les traçant constamment avec cette exactitude et cette netteté qu'exige le dessin linéaire.

Pour les premiers exercices des tracés à lignes courbes, on pourra se servir des lignes pointillées qui se trouvent indiquées à chacune des courbes, puis après on devra s'exercer à les tracer aussi sans le secours de ces lignes auxiliaires.

FIG. 2. *Lignes courbes concaves.* On les dit concaves parce qu'elles tournent en sens inverse des autres, c'est-à-dire en forme de bassin. Pour les tracer avec exactitude, on opère comme pour les précédentes.

FIG. 3. *Lignes courbes composées.* Ces lignes, convexes et concaves à la fois, sont dites vulgairement *lignes mixtes*, quoiqu'elles ne renferment point de droites, n'étant formées que de deux courbes, dont l'une tournée en sens inverse. On les appellera donc avec plus de raison lignes courbes composées, puisqu'elles sont composées de deux courbes différentes. Ce genre de lignes se présente dans bien des ornements

d'architecture et notamment aussi dans les lettres majuscules de la plupart des caractères d'écriture cursive et autres, mais alors cette ligne se trouve soit en sens vertical ou oblique. Pour tracer cette sorte de lignes, on opère comme pour les deux sortes de courbes précédentes, que l'on joint ensemble de manière à ce qu'elles ne forment qu'une seule ligne ondulée.

Fig. 4. *Lignes courbes en sens vertical se touchant par leurs côtés creux.* Pour tracer les secondes égales aux premières, on indique légèrement le milieu par une ligne pointillée.

Fig. 5. *Lignes courbes en sens vertical se touchant par leurs bouts.*

Fig. 6. *Arcs de cercles se rencontrant à un même point par leurs côtés extérieurs.*

Fig. 7. *Lignes courbes composées, tracées verticalement et dans deux sens différents.*

Fig. 8. *Lignes courbes composées formant accolades.*

Fig. 9. *Lignes courbes composées formant une suite d'arcs ou voûtes.*

Fig. 10. *Lignes courbes composées formant guirlandes.*

Fig. 11. *Lignes courbes composées, dites ondulées ou serpentées.*

Fig. 12. *Lignes courbes dites hélices, en sens vertical et en sens oblique.* Cette courbe représente les vrilles de la vigne ou du lierre.

Fig. 13. *Lignes courbes dites hélices, en sens horizontal, droit et oblique.*

Fig. 14. *Deux lignes courbes composées d'arcs, tournées en deux sens contraires.*

Fig. 15. *Deux lignes courbes croisées et composées de deux ondulées ou serpentées.*

PLANCHE 14.

EXERCICES DE COURBES FORMANT FIGURES DIVERSES.

Fig. 1. *Deux courbes dont le creux tourné en dehors, et se rencontrant par le bas en un point formant pointe.*
Pour le tracé de toutes ces figures, on pourra continuer à se servir d'abord de lignes auxiliaires, afin d'observer la symétrie qu'exigent ces sortes de tracés.

Fig. 2. *Deux mêmes courbes se rencontrant par le haut en un point formant pointe.*

Fig. 3. *Deux courbes dont le creux en dedans, forme ogive.* C'est cette forme gracieuse qui est employée dans l'architecture gothique, pour la construction des portes et croisées.

Fig. 4. *Deux courbes qui se coupent en un point.* Ce point est appelé en géométrie *point d'intersection*.

Fig. 5. *Deux courbes se coupant en deux points.*

Fig. 6. *Trois courbes formant triangle curviligne.*

Fig. 7. *Quatre courbes formant écusson.*

Fig. 8. *Cinq courbes formant une coupe d'habit.*

Fig. 9. *Six courbes formant une coupe d'habit.*

Fig. 10. *Quatre parties de cercle formant un bouclier ovale.*

Fig. 11. *Deux grandes courbes et deux petites lignes assemblées formant une seule curviligne dite ellipse ou ovale.*

Fig. 12. *Ellipse ou ovale renfermant un carré long à courbes et qui est dit carré concentré dans un ovale.*
Pour tracer un carré concentré dans l'ovale, on indique d'abord légèrement un carré long, dont les angles viennent aboutir à quatre parties de l'ovale, et qui servira à tracer les quatre courbes de deux à deux égales.

Fig. 13. *Quatre courbes formant deux croissants ou quartiers de la lune, tournés en sens contraires.*

Les pointes ou extrémités de ces courbes se nomment *cornes*, celle d'en haut est dite *boréale* et celle d'en bas *méridionale*, et sont tournées vers l'Orient. C'est ce symbole qui a été adopté en Byzance, et que les Turcs ont conservé pour orner le haut des minarets de leurs mosquées et leurs drapeaux, et qui, d'après une ancienne prophétie, sera remplacé un jour par l'image de la croix. Les églises russes à Moskou et ailleurs portent le croissant surmonté d'une croix, sans doute parce que les Russes doivent leur conversion à la foi à l'empire de Byzance.

On appelle encore *croissant* une même forme de lune en décours, mais dont les cornes sont tournées vers l'Occident.

FIG. 14. *Une seule courbe formant cercle ou circonférence.* Le cercle a été regardé déjà par les anciens comme emblème de l'éternité, qui n'a ni commencement ni fin. Il nous sert à mesurer le temps et l'espace que renferme la surface de la terre. L'utilité de cette forme majestueuse se reproduit dans un nombre infini de cas. La parfaite exécution d'un cercle, à main libre et d'un seul coup, exige de nombreux exercices.

PLANCHE 15.

TRACÉ DE LIGNES SPIRALES ET DE FIGURES A COURBES DIVERSES.

On entend par le mot *spirale* une ligne courbe qui se forme autour d'un point intérieur appelé centre, et qui augmente d'étendue en s'en éloignant progressivement. La ligne spirale, comme la ligne droite et la courbe, est aussi prise de la nature, puisqu'un coquillage ordinaire nous donne l'idée nette d'un tracé en spirale.

FIG. 1. *Ligne spirale.* Elle se trace, soit en commençant par le petit rond intérieur, soit par la ligne extérieure, en diminuant nécessairement sa grandeur, et sa distance du centre, qui se trouve au milieu du petit cercle intérieur.

C'est un exercice très-utile pour arriver à tracer avec une certaine facilité à main libre, des cercles de toutes grandeurs.

FIG. 2. *Lignes spirales en ovale.* Elles sont tracées dans deux directions obliques différentes, et leur pente se trouve indiquée par une droite pointillée.

FIG. 3. *Ligne spirale vue verticalement et ouverte.* Elle représente la précédente, mais vue de côté et ayant le bout intérieur tiré en dehors, pour faire voir toute la longueur de la ligne.

FIG. 4. *Lignes spirales doubles ou composées.* Pour les dessiner, on commence par le haut, en les achevant par le petit cercle intérieur de la partie inférieure.

FIG. 5. *Même tracé que le précédent, mais en sens inverse.*

FIG. 6. *Ligne spirale double ou composée, dans une direction horizontale.*

FIG. 7. *Même ligne tracée dans un sens inverse.*

FIG. 8. *Dessin d'une coquille ronde et ordinaire, représentant la ligne spirale.*

FIG. 9. *Dessin d'une coquille longue, représentant la ligne spirale verticale et ouverte.*

FIG. 10. *Dessin d'une corne d'abondance.* L'origine de cette forme de cornet vient d'une divinité allégorique que les païens représentaient sous la forme d'une belle femme couronnée de fleurs et tenant en main une corne remplie de fleurs ou de fruits.

FIG. 11. *Dessin d'un bouclier antique.* Le bouclier est une des plus anciennes armes de défense. Les boucliers des héros grecs et romains étaient ornés avec une telle magnificence que les matières les plus précieuses y étaient employées.

FIG. 12. *Dessin d'un glaive antique.* Cette sorte de glaive est aussi une des plus anciennes armes de guerre.

FIG. 13. *Dessin d'anneaux qui se croisent formant chaîne.*

FIG. 14. *Cercles concentriques.* On appelle ainsi divers cercles qui ont le même centre.

FIG. 15. *Cercles excentriques.* Ce sont des cercles qui dépendent de centres différents.

FIG. 16. *Dessin d'un globe avec son cercle opaque, plat, mince et concentrique, vu d'en dessous, représentant la planète appelée* Uranus *ou* Herschell.

FIG. 17. *Dessin de la planète appelée* Saturne, *avec ses deux cercles vus d'en dessus.*

FIG. 18. *Globe sur lequel se trouvent indiquées les parallèles.* Ces lignes courbes parallèles sont des portions de cercles qui servent à indiquer la distance des lieux à l'équateur terrestre.

FIG. 19. *Globe sur lequel se trouvent indiqués les méridiens.* Les méridiens sont des cercles qui servent à indiquer la distance des lieux au premier méridien. Celui qui passe à l'Observatoire de Paris est par nous considéré comme premier méridien.

PLANCHE 16.

EXERCICES DE LIGNES MIXTES FORMANT FIGURES DIVERSES.

Les lignes mixtes sont celles composées de droites et de

courbes, et qui sont le complément de toutes sortes de tracés imaginables.

Fig. 1. *Angle mixte convexe*. Il est composé d'un angle droit fermé par une courbe et formant un quart de cercle.

Fig. 2. *Angle mixte concave*.

Fig. 3. *Angle mixte convexe et concave*.

Fig. 4. *Deux courbes qui se touchent, commencées en spirales et terminées par une droite horizontale*.

Fig. 5. *Dessin d'une hallebarde en forme de losange*. Outre cette lame à deux tranchants, les hallebardes des anciens Romains formaient au-dessus de la douille d'un côté, soit une hache, soit un croissant tranchant à pointes aiguës, et de l'autre un dard droit ou crochet.

Fig. 6. *Dessin d'une flèche avec son arc*. Cette figure nous représente trois déterminations géométriques : 1° Un arc de cercle ; 2° la corde ou tendant dont la superficie forme ce que l'on appelle un segment d'une circonférence ; 3° un rayon formé par la droite de la flèche.

Fig. 7. *Dessin d'un soleil*. Le cercle représentant le soleil étant tracé, les rayons qui l'entourent doivent être à distances égales et viser sur le point central de ce rond. Pour bien réussir à tracer les rayons, on commence par ceux horizontaux, puis on exécute ceux verticaux, ensuite entre les quatre distances de ces mêmes rayons on en trace des obliques, et enfin on remplit les intervalles par des rayons plus courts que les premiers.

Fig. 8. *Lignes mixtes formant voûte*. Ces trois lignes sont parallèles et à distances de 5 millimètres.

Fig. 9. *Lignes mixtes formant bassin*.

Fig. 10. *Lignes mixtes formant ogive*.

Fig. 11. *Lignes mixtes formant ogive tournée*.

Fig. 12. *Lignes mixtes composées formant cercle au milieu*.

Fig. 13. *Ligne mixte double composée d'une droite et de deux ronds au bout, formant crochets*.

Fig. 14. *Lignes mixtes croisées par leur rondeur*.

Fig. 15. *Dessin formant une bordure de grillage simple*.

Fig. 16. *Dessin formant une bordure de grillage en double*.

Fig. 17. *Dessin formant une bordure de grillage croisé en double*.

Fig. 18. *Dessin de grillage simple à arcs*.

Fig. 19. *Dessin de grillage double à arcs*.

Fig. 20. *Dessin de grillage simple à arcs pointus*.

Fig. 21. *Dessin de grillage double à arcs pointus*.

PLANCHE 17.

TRACÉ DE FIGURES MIXTILIGNES ET RONDES FORMANT CORPS OU SOLIDES.

Les dessins composés de lignes courbes et mixtes formant corps ou solides, pourraient être multipliés à l'infini ; mais l'exercice des principales formes suffira pour parvenir à imiter tous les objets accessoires imaginables, pris soit de la nature, soit des produits de l'homme.

Pour bien faire saisir les diverses rondeurs des corps ou solides, les figures géométriques doivent encore servir de base, puisqu'elles comprennent les principales formes que la nature ou l'art nous représentent.

Je continuerai à appliquer le tracé des ombres, afin de démontrer en même temps la manière d'ombrer les divers corps ronds et les figures composées de corps ronds et droits.

Fig. 1. *Cône droit*. C'est une pyramide qui a pour base un cercle. Il est droit quand la perpendiculaire abaissée du sommet tombe sur le centre de la base.

On remarquera que pour bien trouver la place de l'ombre la plus forte, on partage la moitié du cône dans sa largeur en deux parties égales par une ligne qui servira à marquer l'ombre la plus forte, puis de chacun de ses côtés, pour exprimer la rondeur, on marque d'autres traits d'ombre que l'on rend de plus en plus légers et plus écartés. La partie d'ombre de côté du contour est appelée *reflet*, et celle de l'autre côté, qui peut cesser au milieu de la rondeur, est appelée la *demi-teinte*. Sur le côté gauche du cône il faut aussi une demi-teinte commençant contre le contour et allant en se perdant dans la partie claire, qui doit se trouver à la

même distance que celle de l'ombre, c'est-à-dire sur le quart de la largeur de la rondeur. Dans un dessin achevé, la partie éclairée (la lumière) ne doit former qu'une bande étroite et blanche, ayant de chaque côté une teinte très-légère se perdant dans le clair.

Fig. 2. *Cône oblique et tronqué.* Un cône est appelé tronqué lorsqu'il a une partie de coupée par le haut.

Fig. 3. *Cylindre droit.* Le cylindre est un prisme rond en forme de colonne. La ligne passant par son milieu, en sens de longueur, se nomme *axe*.

Fig. 4. *Cylindre oblique et tronqué.* Quand la section n'est pas parallèle à la base, ou qu'elle n'est pas perpendiculaire à l'axe, elle forme une ellipse ou ovale.

Fig. 5. *Sphère.* La sphère est comprise sous une seule surface courbe, sous laquelle toutes les lignes tirées du centre sont d'égales longueurs. Ces lignes sont appelées *rayons*. Le diamètre ou axe de la sphère est une ligne passant par son centre et assise de chaque côté à la surface ronde. Toutes sections d'une sphère forment des cercles.

Fig. 6. *Sphéroïde.* On appelle ainsi une sphère allongée ou oblongue.

On observera la même manière d'ombrer pour ces corps ronds que pour les rondeurs droites. La partie éclairée ne doit former qu'un petit rond blanc, dans un dessin toutachevé à l'ombre.

Fig. 7. *Ellipsoïde.* C'est ainsi que l'on appelle une partie d'une sphère allongée en forme d'une ellipse.

Fig. 8. *Demi-cercle vu d'en dedans.*

Fig. 9. *Demi-cercle posé verticalement formant voûte et vu en fuite.*

Fig. 10. *Caniveau posé horizontalement.*
Fig. 11. *Caniveau posé verticalement.*
Fig. 12. *Pierre de construction.*
Fig. 13. *Pierre meulière, posée horizontalement et vue de face.*

Fig. 14. *Pierre meulière, posée verticalement et vue de face et de côté.*

Fig. 15. *Roue ordinaire de voiture.* Le grand cercle formant la roue est appelé *jante*. Les supports droits faisant rayons sont appelés *rais* et le cercle intérieur portant l'essieu se nomme *moyeu*.

PLANCHE 18.

EXERCICES DE TRACÉS A LIGNES MIXTES ET LIGNES COURBES FORMANT CORPS.

Lettres monstres. Les deux premières lettres P, D, sont formées de lignes droites et courbes. L'O est formé de deux demi-cercles, qui se joignent par le haut et par le bas : il peut représenter soit un ovale, soit une circonférence, selon la largeur que l'on destine à la lettre. L'S est formé de lignes courbes composées.

Ces lettres démontrent aussi les trois pentes différentes qu'on peut leur donner.

Dessin d'un calice. Cette coupe, à forme gracieuse, doit son origine aux anciens Romains, qui s'en servaient, communément pour boire.

La hauteur et la largeur des calices modernes varient selon les ornements que l'on y applique, et qui sont souvent d'une richesse extraordinaire, surtout dans l'emploi du culte divin.

Vase antique. Les formes des vases sont innombrables. Celle primitive et la plus simple nous vient des Égyptiens, qui ont fait grand usage de vases en pierres, appelés *urnes*, lesquelles servaient à renfermer les restes ou les cendres de leurs morts.

Lyre antique. La lyre est un des plus anciens instruments à cordes; son invention remonte à la plus haute antiquité, puisqu'on l'attribue ordinairement à Apollon, mais plus souvent encore à Mercure.

On distingue cinq parties principales dans cet instrument: 1° la *caisse*, qui dans l'origine était une écaille de tortue, que Mercure avait trouvé au pont du Nil; 2° les *cordes tendues*, qui alors n'étaient autre chose que les nerfs qui se trouvaient encore dans l'écaille desséchée; 3° les *montants*, que

l'on appliquait par la suite à la caisse pour le prolongement des cordes, et ces montants n'étaient primitivement autre chose que des cornes de bœuf; 4° le *Jong*, qui est placé en travers du haut des montants où il sert à soutenir les cordes; 5° enfin la *table*, qui sert à soutenir tout l'instrument. C'est de cet instrument primitif que dérive l'invention de tous les autres instruments à cordes, tels que harpes, violons et pianos. Les roseaux ainsi que certaines cornes ont donné la première idée des instruments à vent.

Ce genre d'exercice en figures curvilignes et mixtilignes pourrait être multiplié à l'infini, mais les quelques dessins variés renfermés dans ces six planches formant la 3e livraison, joints aux exercices de la 1re et 2e livraison, suffiront pour démontrer la manière de dessiner une infinité d'autres figures, soit d'après des modèles ou d'après nature même, telles que meubles, ustensiles, outils divers, etc. On distinguera toujours ce qui est purement curviligne et ce qui est composé de lignes courbes et droites (mixtilignes). Pour copier des objets quelconques d'après nature, il ne faut jamais s'en trop approcher, mais toujours observer une certaine distance, selon la grandeur de l'objet que l'on veut imiter en dessin.

On représente ordinairement tout objet par le côté principal, c'est-à-dire que la partie de face soit vue dans toute son étendue. Les objets de meubles, on les dessinera, tantôt géométralement, c'est-à-dire du front, sans laisser voir le côté fuyant, tantôt en perspective, c'est-à-dire en laissant voir la face et le côté fuyant en même temps, tel que nous voyons habituellement les objets, et ce en observant toujours strictement les proportions et formes, ainsi que les détails.

Les divers genres de dessin renfermés dans les livraisons qui suivront l'exercice de dessin à main libre, fourniront au dessinateur les moyens d'arriver à connaître tous les genres possibles, tels que figures humaines, ornements, architectures, paysages, topographies, et dont les divers dessins auxiliaires sont : 1° l'ostéologie et l'anatomie pour le dessin de la figure; 2° le dessin de la géométrie pour celui de l'ornement et de l'architecture; 3° le dessin de la perspective pour le dessin du paysage; ce dernier genre aidera puissamment pour le dessin de la topographie.

Tous ces divers genres renfermés dans les douze livraisons se suivent donc dans l'ordre parfait, formant ainsi un cours complet du dessin en général, et que l'on pourra pratiquer de la manière la plus facile, savoir à la plume, manière qui est à la portée de tout le monde, tant de l'élève que de l'amateur qui veut se créer, pour ses moments de loisir, une occupation à la fois utile et agréable.

STRASBOURG, IMPRIMERIE DE G. SILBERMANN.

DESSIN LINÉAIRE À MAIN LIBRE.
Tracés à lignes droites.

1re LIVon.

PL. 1re

Fig. 1. Fig. 2. Fig. 3. Fig. 3 bis. Fig. 4. Fig. 5. Fig. 6. Fig. 7. Fig. 8. Fig. 9. Fig. 10. Fig. 11.

Exercices de lignes droites brisées et liées, formant angles divers.

1re LIVon — PL. 2me

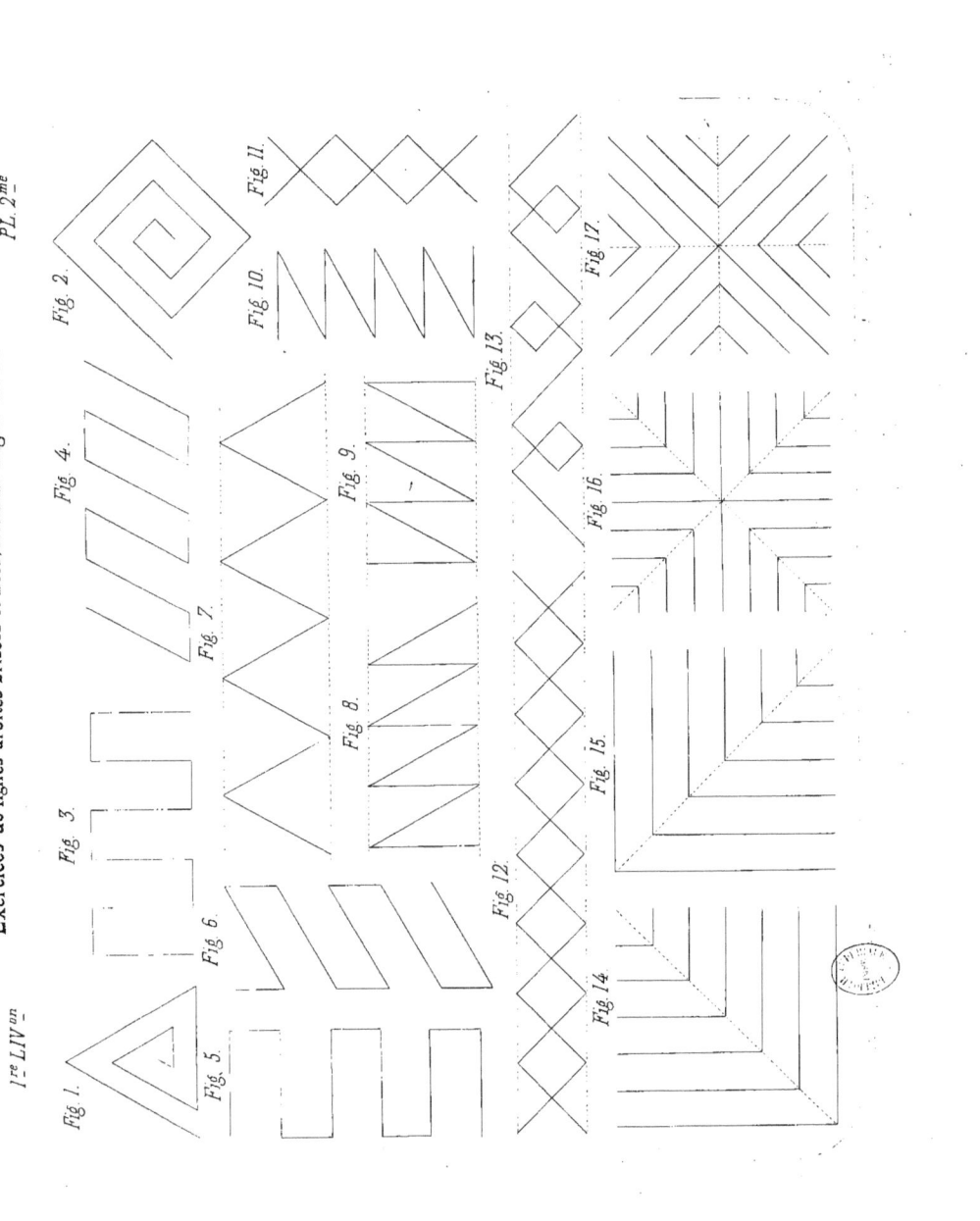

Figures planes à lignes droites.

1ʳᵉ LIVᵒⁿ PL. 3ᵐᵉ

Fig. 1. Fig. 2. Fig. 3. Fig. 4. Fig. 5.
Fig. 6. Fig. 7. Fig. 8. Fig. 9. Fig. 10.
Fig. 11. Fig. 12. Fig. 13. Fig. 14. Fig. 15.
Fig. 16. Fig. 17. Fig. 18. Fig. 19.

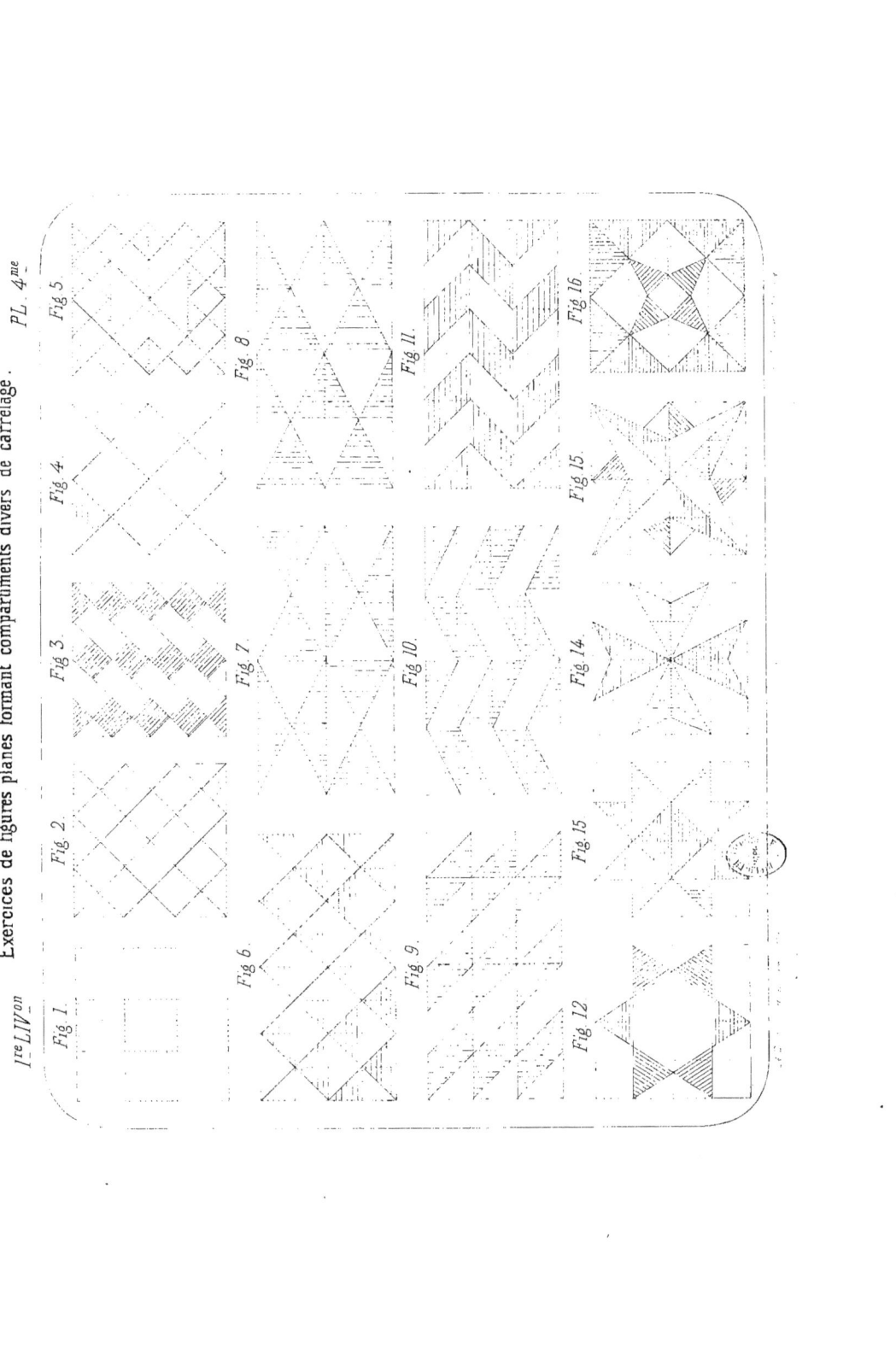

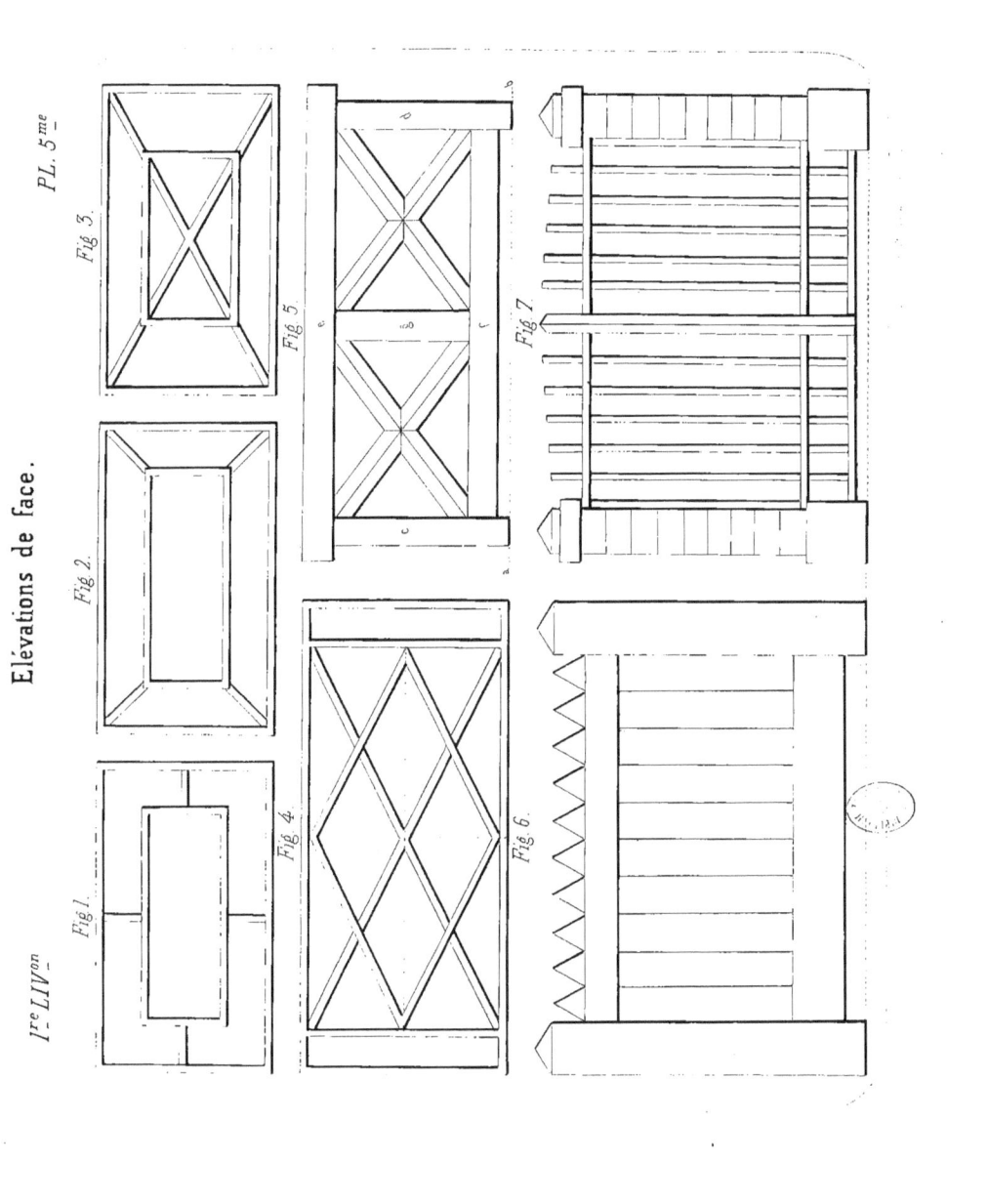

Elévations de face.

PL. 5.me

Iʳᵉ LIVᵒⁿ

Élévations de face.

1re LIV.on PL. 6me.

Fig. 1.

Fig. 2.

Fig. 3.

Fig. 4.

Fig. 5.

Fig. 6.

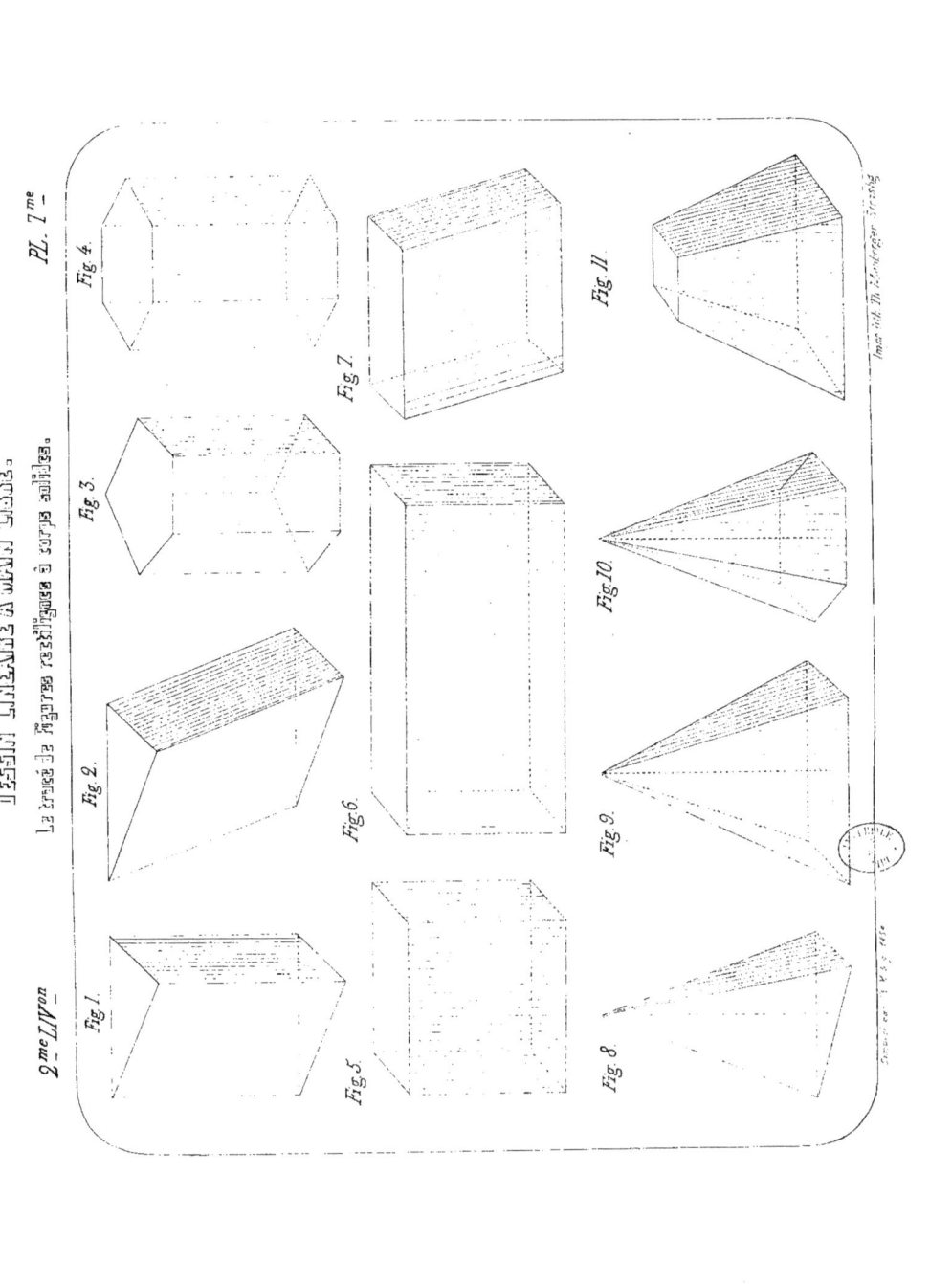

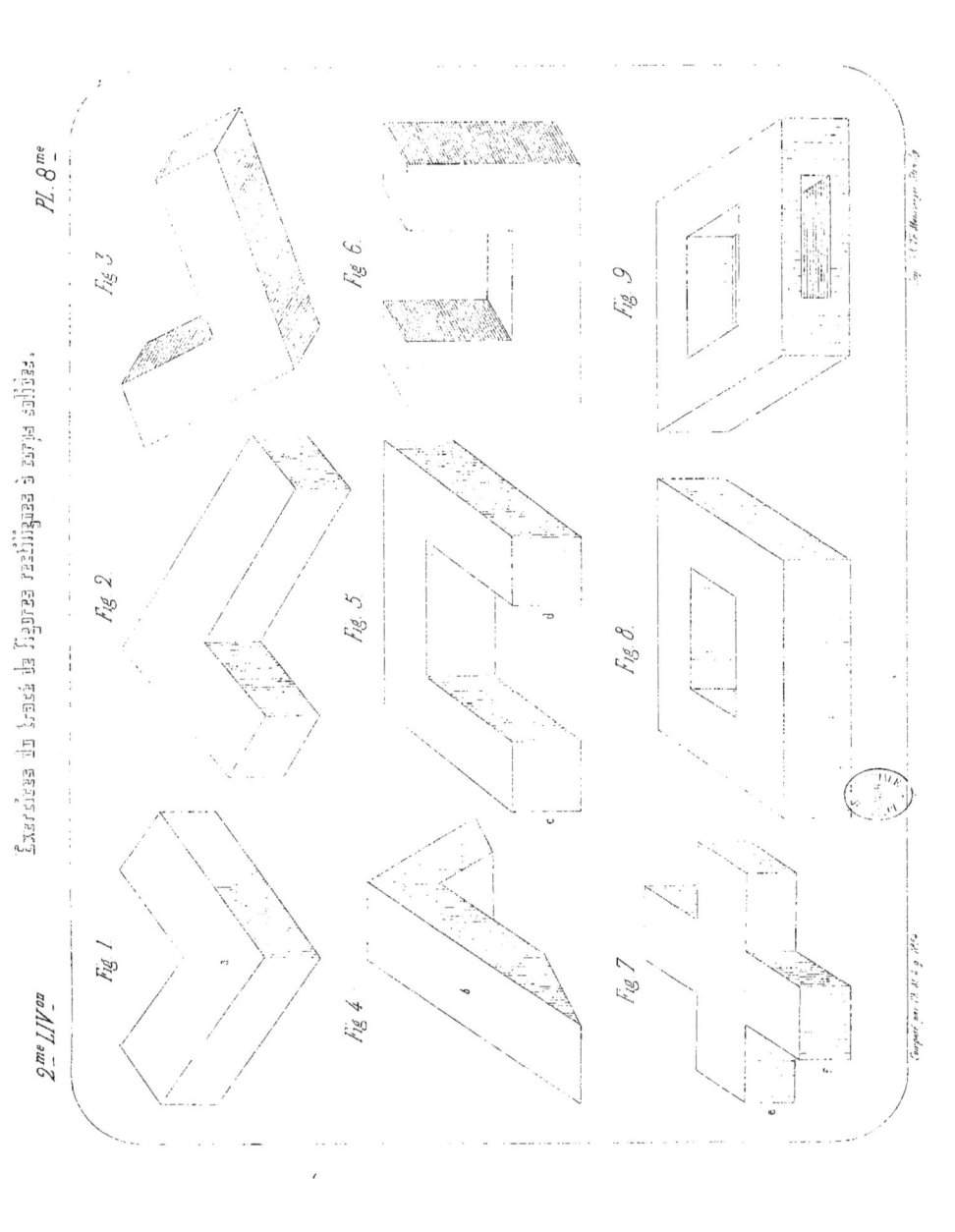

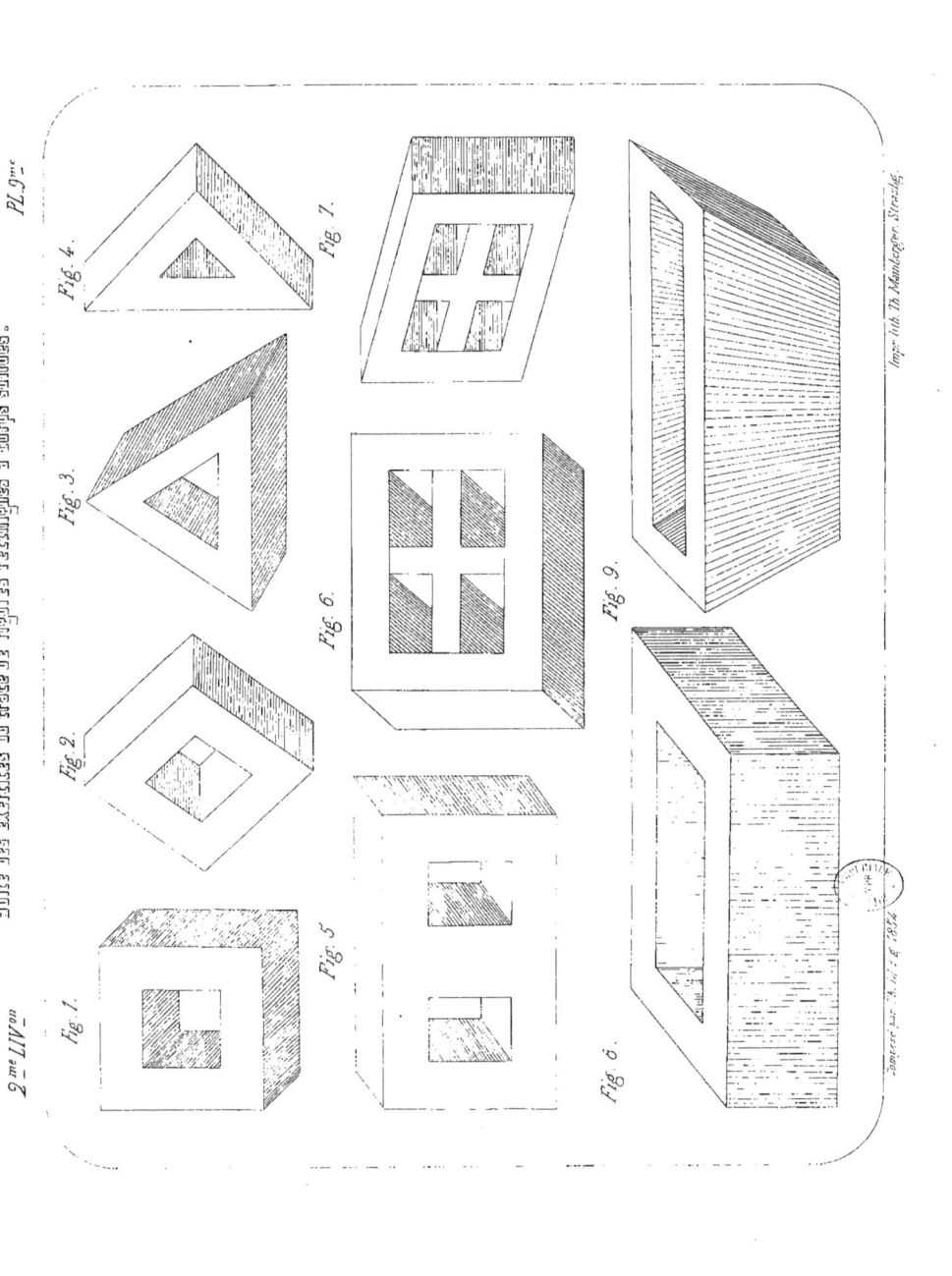

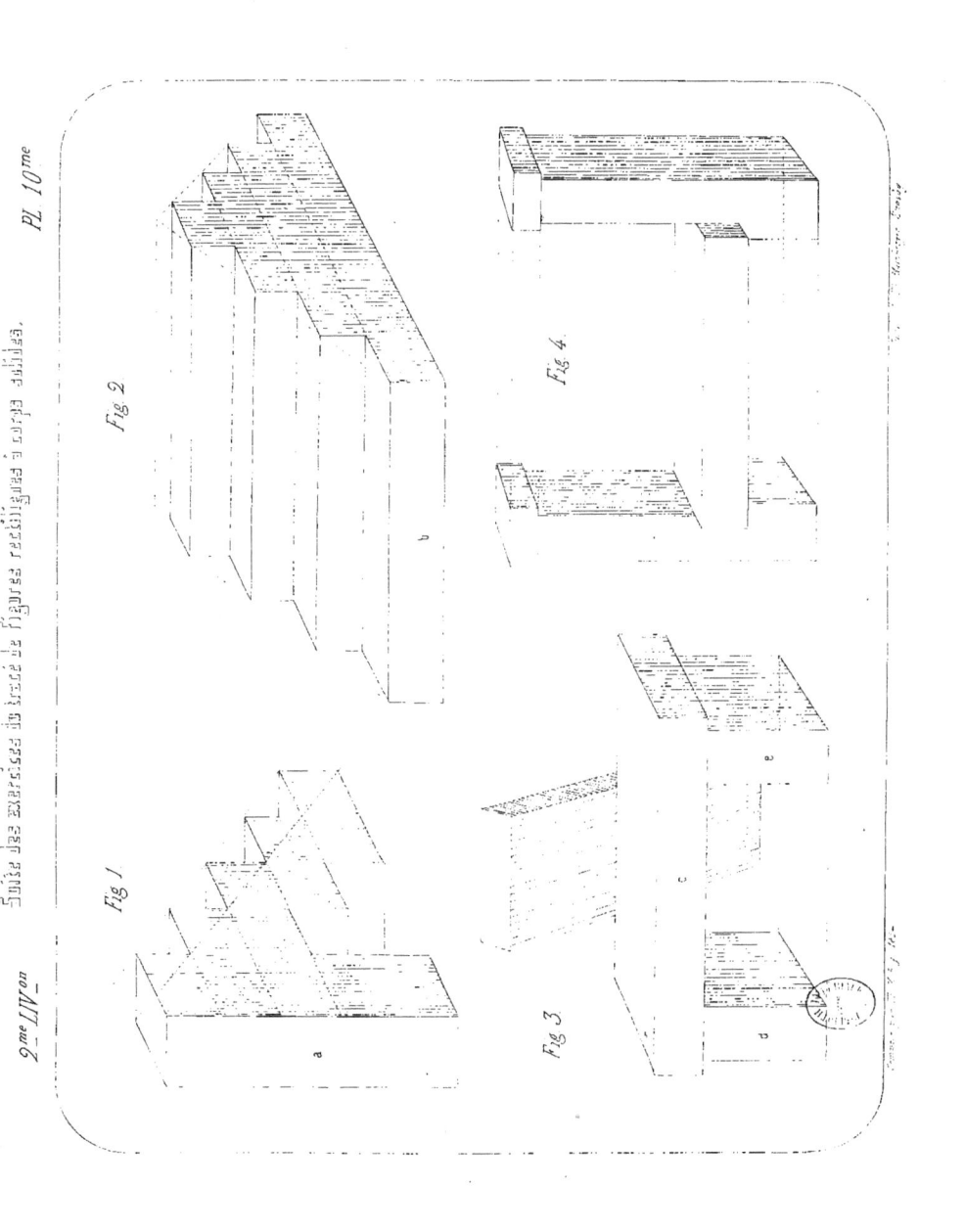

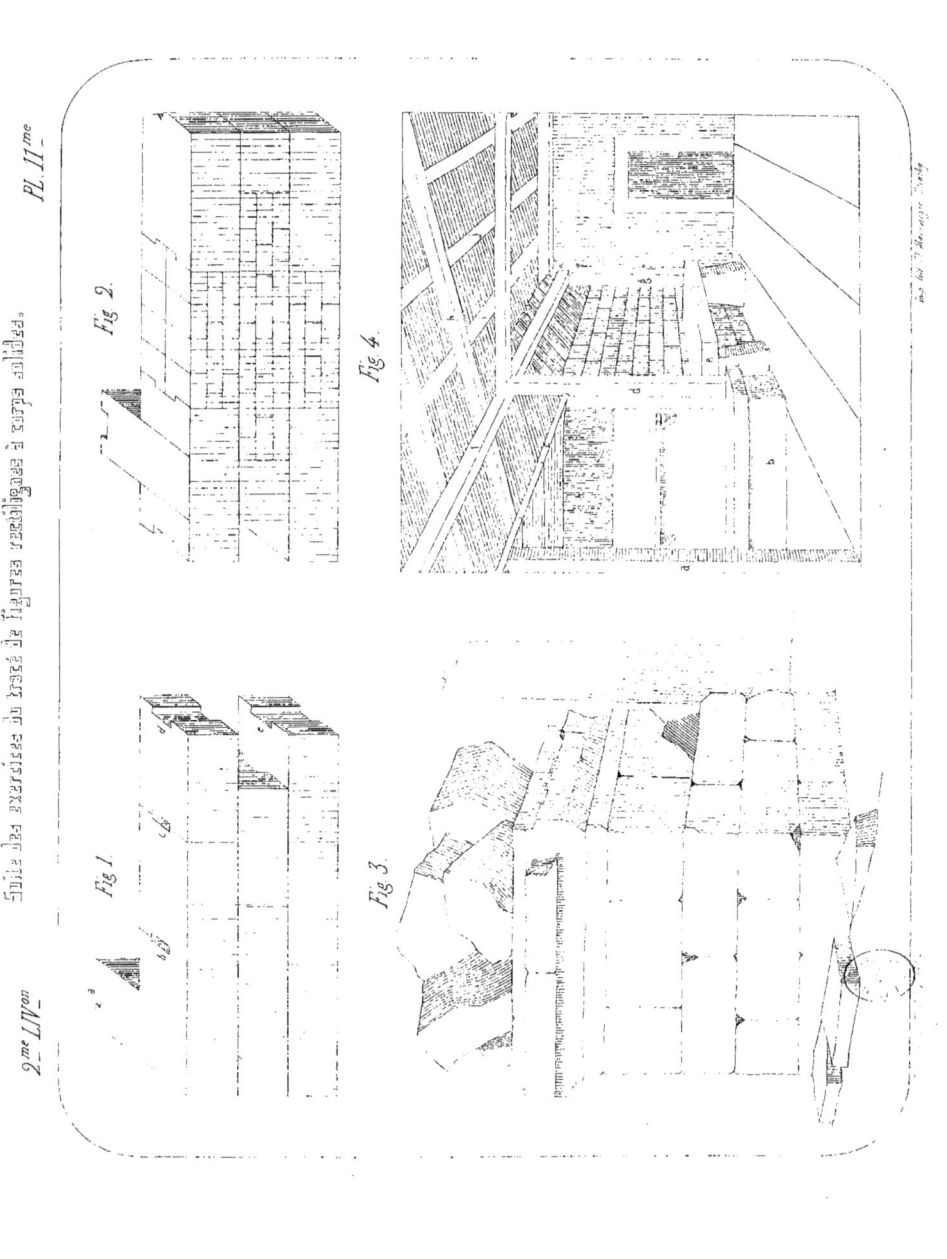

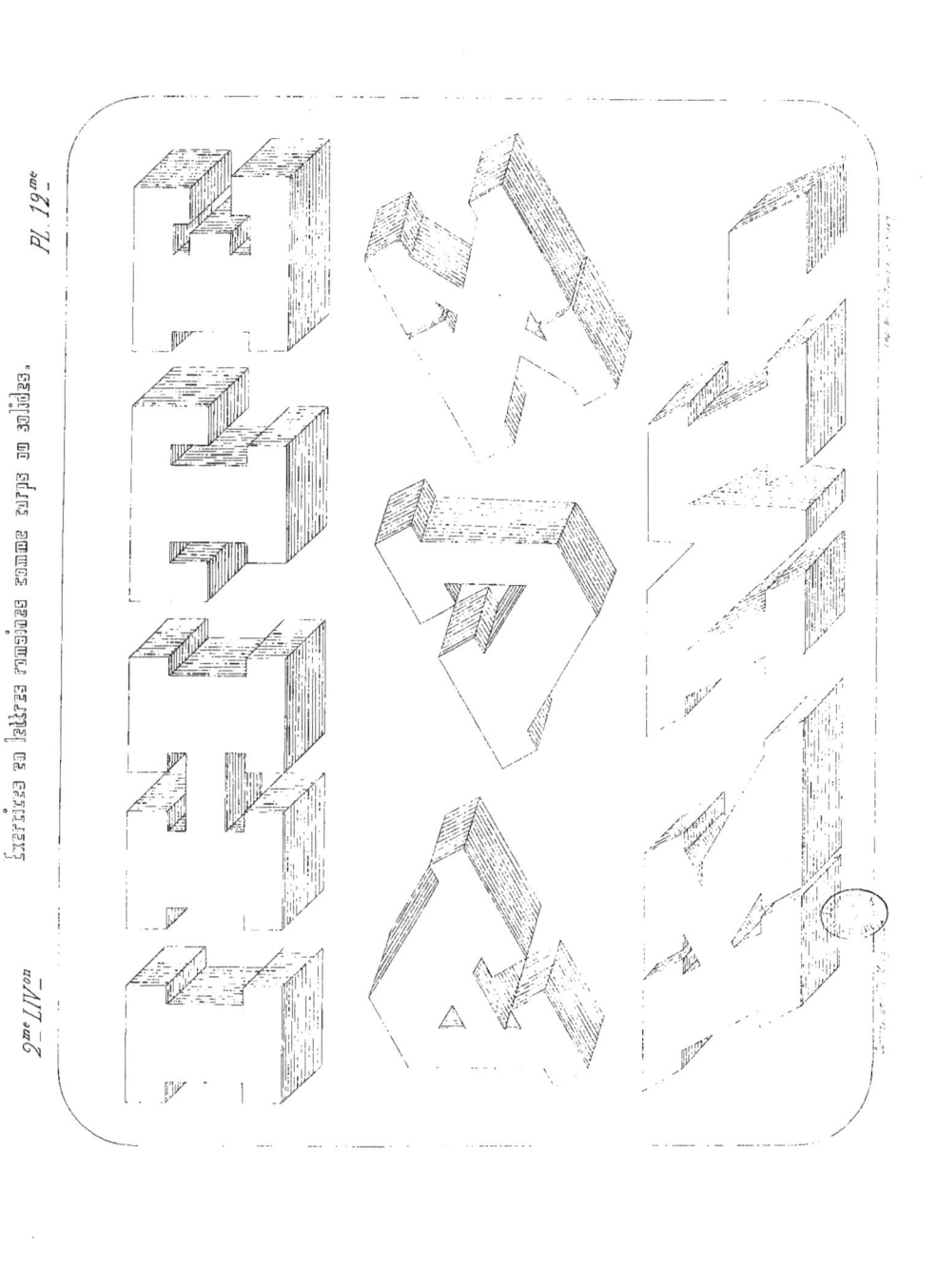

Dessin linéaire à main libre.
Tracé de lignes courbes.

Pl. 13.

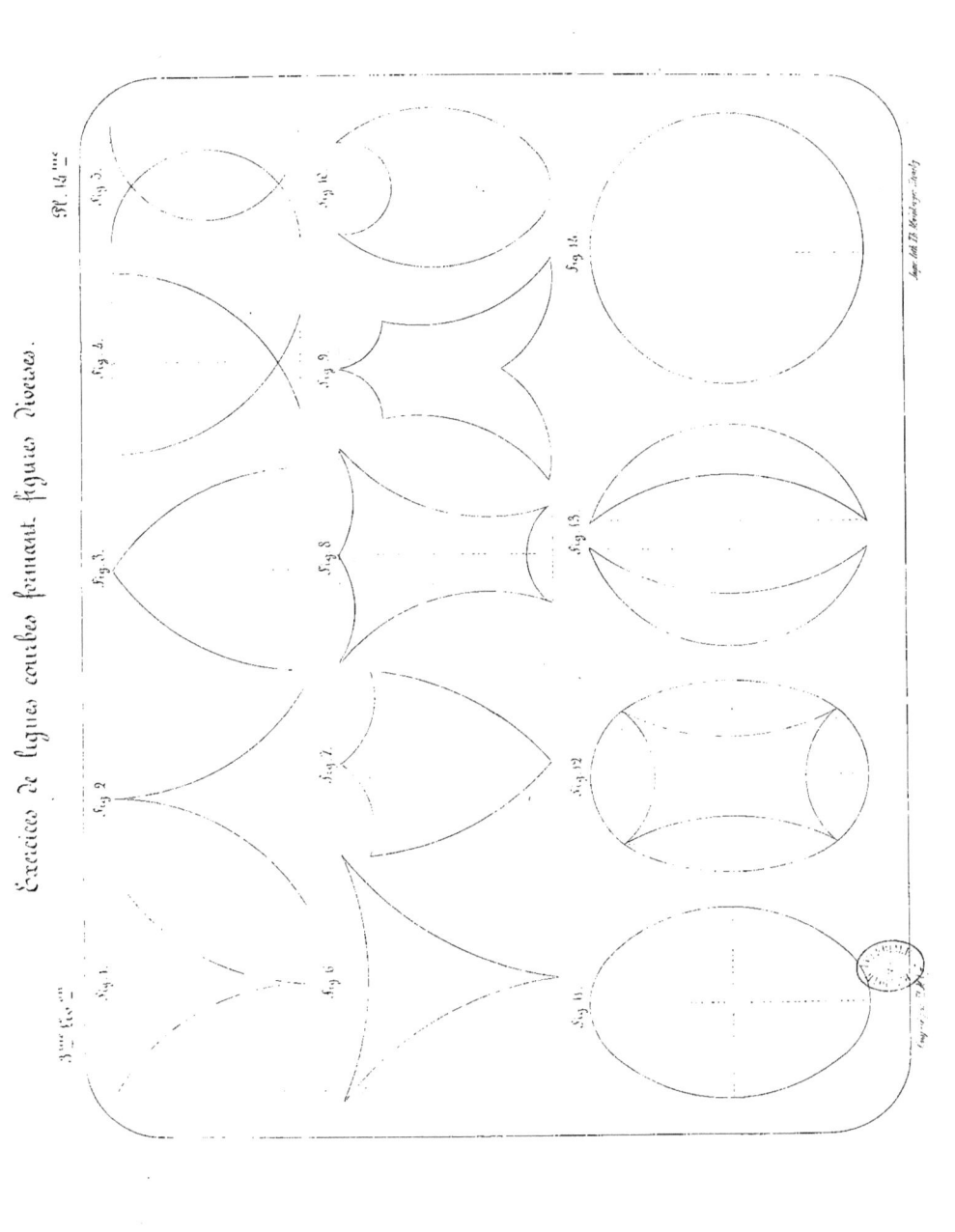

Tracé de lignes spirales et de figures à courbes diverses.

Pl. 15.

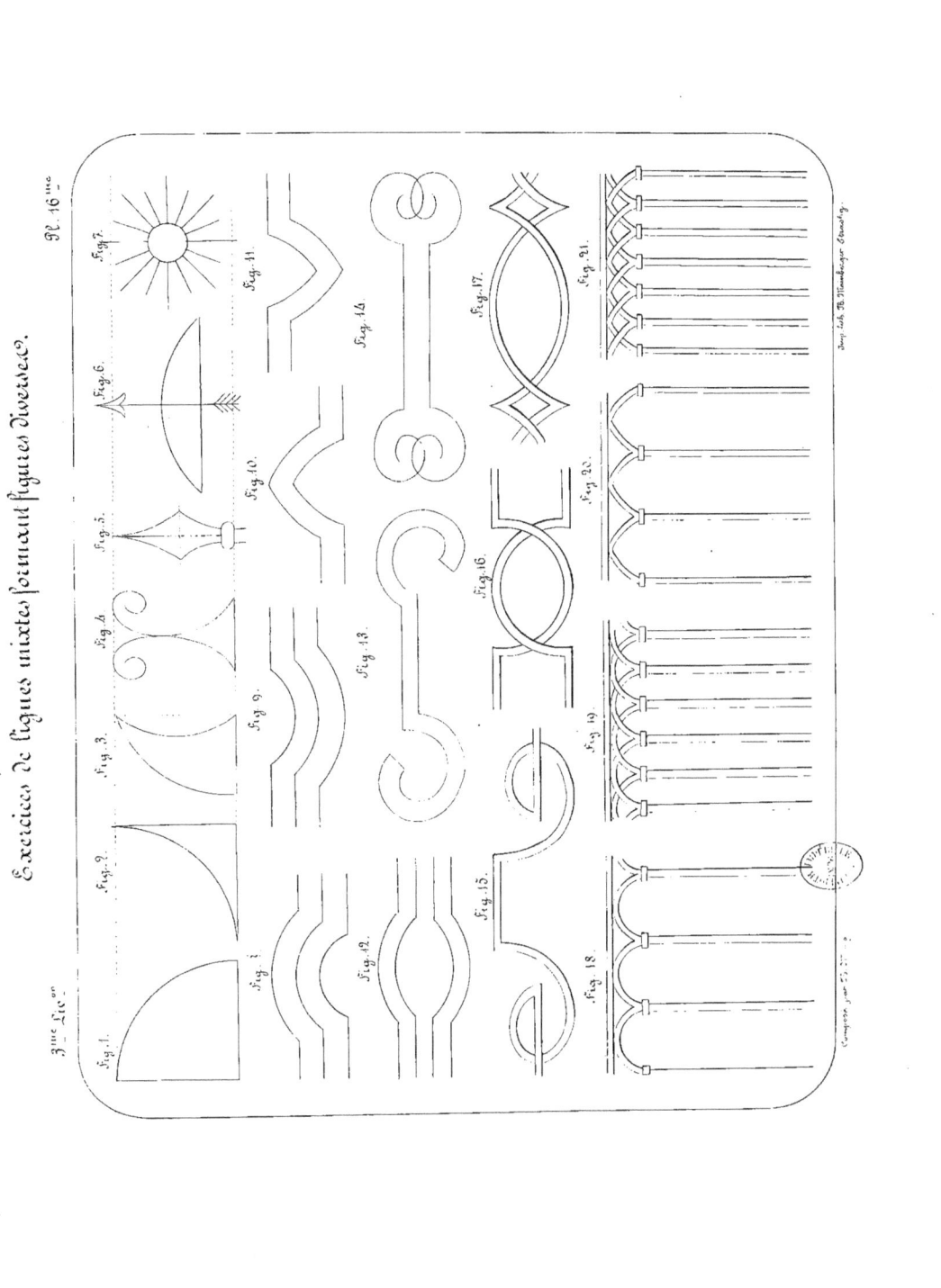

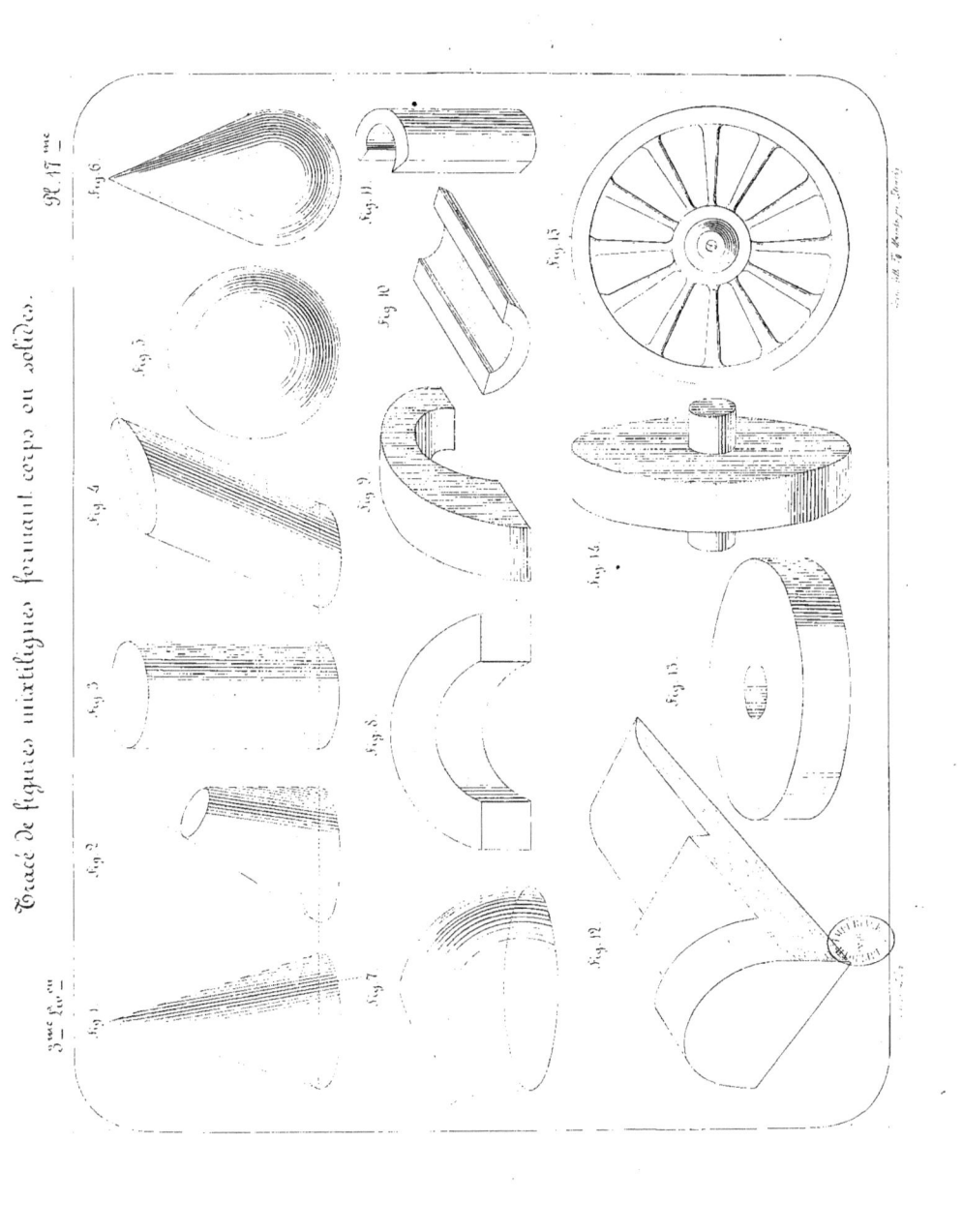

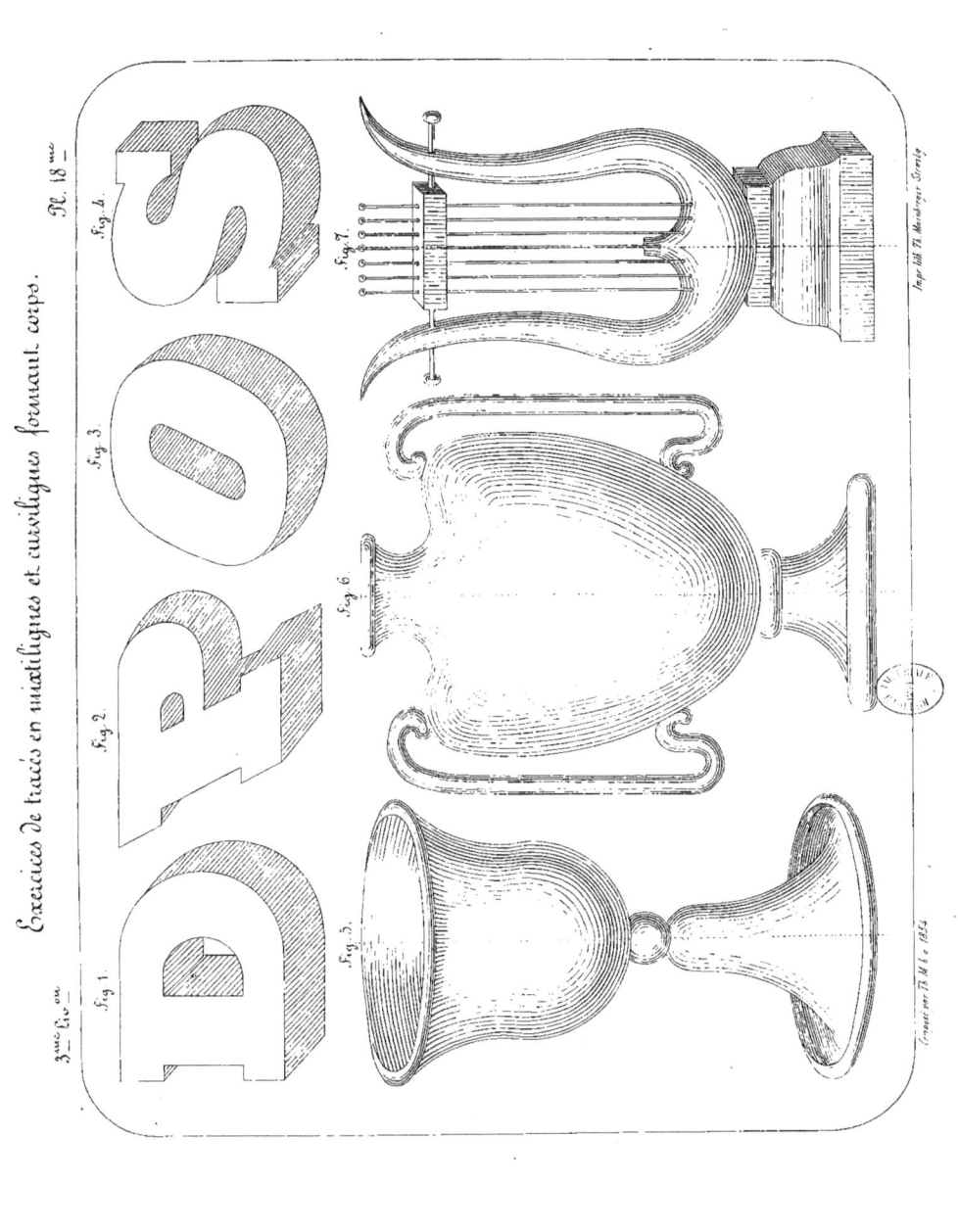

www.ingramcontent.com/pod-product-compliance
Lightning Source LLC
Chambersburg PA
CBHW070956240526
45469CB00016B/1453